U0122193

峄山碑

全文放大精缮本

墨点字帖 编

中原出版传媒集团
中原传媒股份公司
河南美术出版社
·郑州·

图书在版编目（CIP）数据

峄山碑 / 墨点字帖编 . — 郑州：河南美术出版社，
2021.1（2022.5 重印）
（全文放大精缮本）
ISBN 978-7-5401-5002-0

Ⅰ . ①峄… Ⅱ . ①墨… Ⅲ . ①篆书－书法 Ⅳ .
① J292.113.1

中国版本图书馆 CIP 数据核字（2019）第 288432 号

责任编辑：张　浩
责任校对：谭玉先

策划编辑：墨点字帖
封面设计：墨点字帖

全文放大精缮本

峄山碑　　　　　　　　　　　　　© 墨点字帖　编写

出版发行：河南美术出版社
地　　址：郑州市祥盛街 27 号
邮　　编：450016
营销电话：（027）87396592
印　　刷：武汉精一佳印刷有限公司
开　　本：889mm×1000mm　　1/8
印　　张：7.5
版　　次：2021 年 1 月第 1 版
印　　次：2022 年 5 月第 2 次印刷
定　　价：34.00 元

本书所有例字由"墨点字帖"作技术处理，未经许可，不得以任何方式抄袭、复制
或节选。如有侵权，将依法追究法律责任。

出 版 说 明

众所周知，学习书法必须从古代的优秀碑帖中汲取营养。然而，留存至今的古代碑帖在经过漫长岁月的风雨侵蚀后，很多字迹都漫漶不清。这样固然增添了一种苍茫的美感，然而对于初学者来说，则会带来不便临摹、难以认读的困难。

针对这一问题，"墨点字帖"倾力打造了这套"全文放大精缮本"丛书。本套丛书在编写时参考了各种权威拓本、原石或原帖的影印本，对碑帖中的模糊之处反复揣摩与推敲，并运用相应的软件技术精心修缮，力求使原碑帖中各个点画清晰可辨，同时又贴合原作风貌，以求最大限度地方便读者的临摹。

本套丛书的内容主要分为以下五大板块：

第一，书家及碑帖的介绍。梳理书家毕生书法艺术的发展脉络及成就，并对该碑帖的整体风格及影响进行概述，同时附有原碑帖整体或局部欣赏。

第二，碑帖临习技法讲解。从笔画、部首和结构三个方面对临摹技法进行图解阐述。此部分还邀请多位资深书法教师录制了书写演示视频，扫描二维码即可观看学习。

第三，碑帖的全文单字放大图片。囊括该碑帖的全部文字，在精心修缮处理的基础上逐字放大展示。

第四，临创指南。针对读者在创作时所面临的具体问题，从基本常识、作品形式、作品构成三个方面进行讲解。另外还提供了集字作品作为示范，以供读者学习与借鉴。

第五，碑帖原文与译文。译文采用逐段对照的方式进行翻译，能让读者更好地领略碑帖的文化内涵。

对于原碑帖的修缮很难尽善尽美，如发现书中有不当之处，欢迎读者朋友们扫描封底二维码与我们联系，提出意见和建议。希望本套丛书能够对大家的书法学习有所助益，能让更多人体验到中国书法之美。

目　录

小篆与《峄山碑》概述

篆书是大篆、小篆的统称。大篆包括甲骨文、金文等。小篆则是秦始皇统一六国后，丞相李斯等人在"书同文"的要求下，在大篆的基础上创立的新书体。我们今天能看到的大篆范本有《大盂鼎》《散氏盘》《毛公鼎》《石鼓文》等，小篆范本有《泰山刻石》《峄山碑》等。

篆书在汉代便基本退出了实用领域。因为社会的发展要求文字方便书写，于是便相继产生了隶、草、楷、行诸书体。此后一千多年里，擅长篆书的书家有唐代李阳冰、元代赵孟頫等留名书史。篆书复兴于明清时期，到如今越来越受到书法爱好者的喜爱。

小篆的笔法比较简单，它没有其他书体所常用的提按、顿挫、使转等变化，只是用单一的线条来表现各种造型，除了直线，就是弧线或曲线，笔法皆用中锋，起笔到收笔用力均匀，讲究"逆入平出"。所谓"逆入"是指起笔时先向相反方向作短暂运笔，比如"欲下先上，欲右先左"。所谓"平出"是指逆入后回锋铺毫行笔，用力保持一致。

李斯（约前284—前208），字通古，楚国上蔡（今河南上蔡）人，秦代政治家、文学家和书法家。秦始皇统一六国以后，令丞相李斯等人对文字进行整理。李斯以秦国文字为基础，参照六国文字，创造出一种笔画简略、形体匀称而齐整的新文字，称为"小篆"。东汉许慎《说文解字·序》记载："斯作《仓颉篇》……皆取史籀大篆，或颇省改，所谓小篆者也。"后世以此认定李斯为小篆的创制者，尊其为小篆之祖。其传世作品有《泰山刻石》《峄山刻石》《琅琊台刻石》《之罘刻石》等。

《峄山碑》，又称《峄山刻石》，秦始皇二十八年（前219）立于山东邹城峄山，传为李斯所书。碑文前半为纪功文字，后半为秦二世诏书。原石久佚，至唐时已不可见，传世亦无原石拓本，有杜甫诗句"峄山之碑野火焚，枣木传刻肥失真"为证。宋淳化四年（993），郑文宝据徐铉摹本重刻于长安，世称"长安本"，今存陕西西安碑林博物馆。碑高218厘米，宽84厘米，厚16厘米。两面刻字，碑阳9行，碑阴6行，满行15字，计223字，后附郑文宝跋。另有翻刻本数种，皆出自长安本。《峄山碑》笔画粗细均匀，直画波动较少，曲画圆转流丽，结体匀称严谨，布白均匀。纪功部分横势意味较多，更为坚实、凝重；诏书部分字形相比前半部分稍小，垂脚稍长，更为典雅舒展。通篇气息简远，端庄流美。清杨守敬《长安本峄山碑跋》称："笔画圆劲，古意毕臻，以《泰山》二十九字及《琅琊台碑》校之，形神俱有，所谓下真迹一等。故陈思孝论为翻本第一，良不诬也。"学习篆书常常以此碑为入门首选。

皇帝立国，维初在昔，嗣世称王。讨伐乱逆，威动四极，武义直方。戎臣奉诏，经时不久，灭六暴强。廿有六年，上荐高号，孝道显明。既献泰成，乃降专惠，亲巡远方。登于绎山，群臣从者，咸思攸长。追念乱世，分土建邦，以开争理。功战日作，流血于野，自泰古始。世无万数，阤及五帝，莫能禁止。乃今皇帝，壹家天下，兵不复起。灾害灭除，黔首康定，利泽长久。群臣诵略，刻此乐石，以著经纪。

《峄山碑》基本技法

 书法的学习需要循序渐进，一般从掌握基本技法开始。基本技法包括笔画、部首以及结构三个部分。需要说明的是，以下分类是根据原碑字形而不是现代简体字来划分的，扫描表中的二维码可观看书写示范视频。

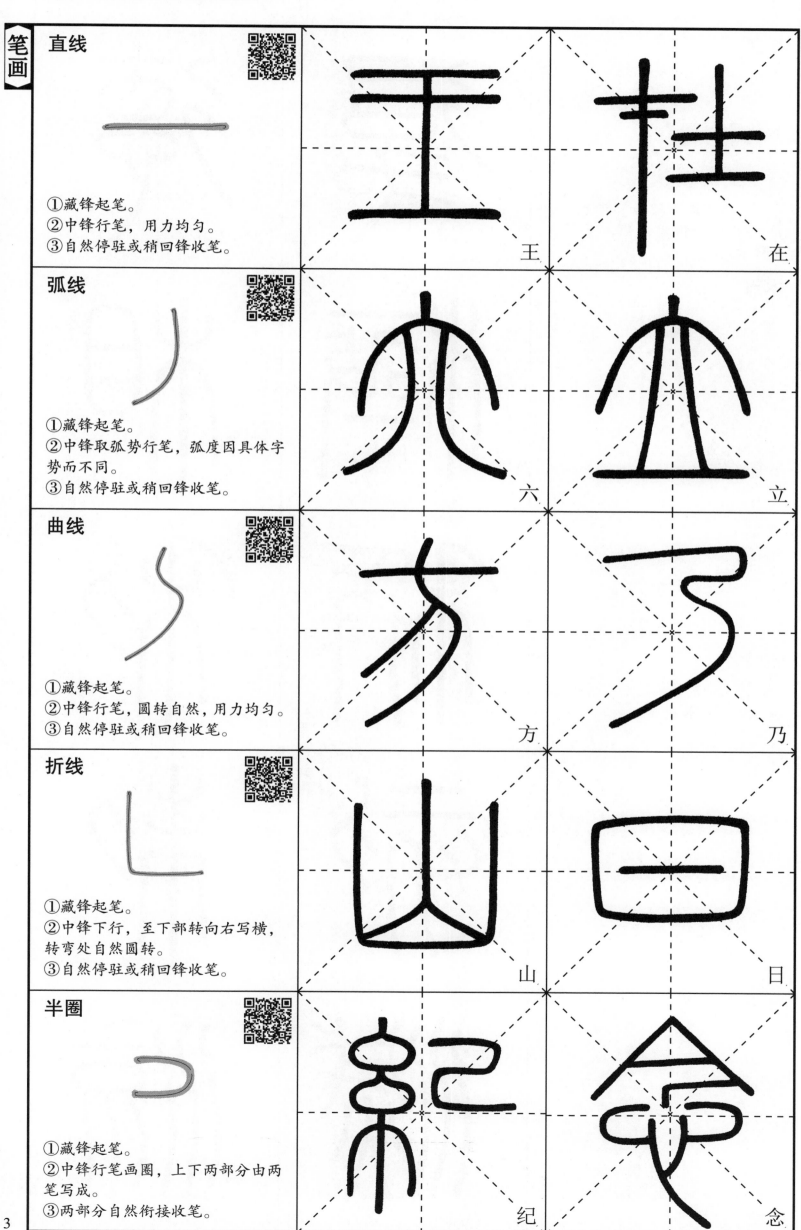

笔画	直线		
	①藏锋起笔。 ②中锋行笔，用力均匀。 ③自然停驻或稍回锋收笔。	王	在
	弧线 ①藏锋起笔。 ②中锋取弧势行笔，弧度因具体字势而不同。 ③自然停驻或稍回锋收笔。	六	立
	曲线 ①藏锋起笔。 ②中锋行笔，圆转自然，用力均匀。 ③自然停驻或稍回锋收笔。	方	乃
	折线 ①藏锋起笔。 ②中锋下行，至下部转向右写横，转弯处自然圆转。 ③自然停驻或稍回锋收笔。	山	日
	半圈 ①藏锋起笔。 ②中锋行笔画圈，上下两部分由两笔写成。 ③两部分自然衔接收笔。	纪	念

3

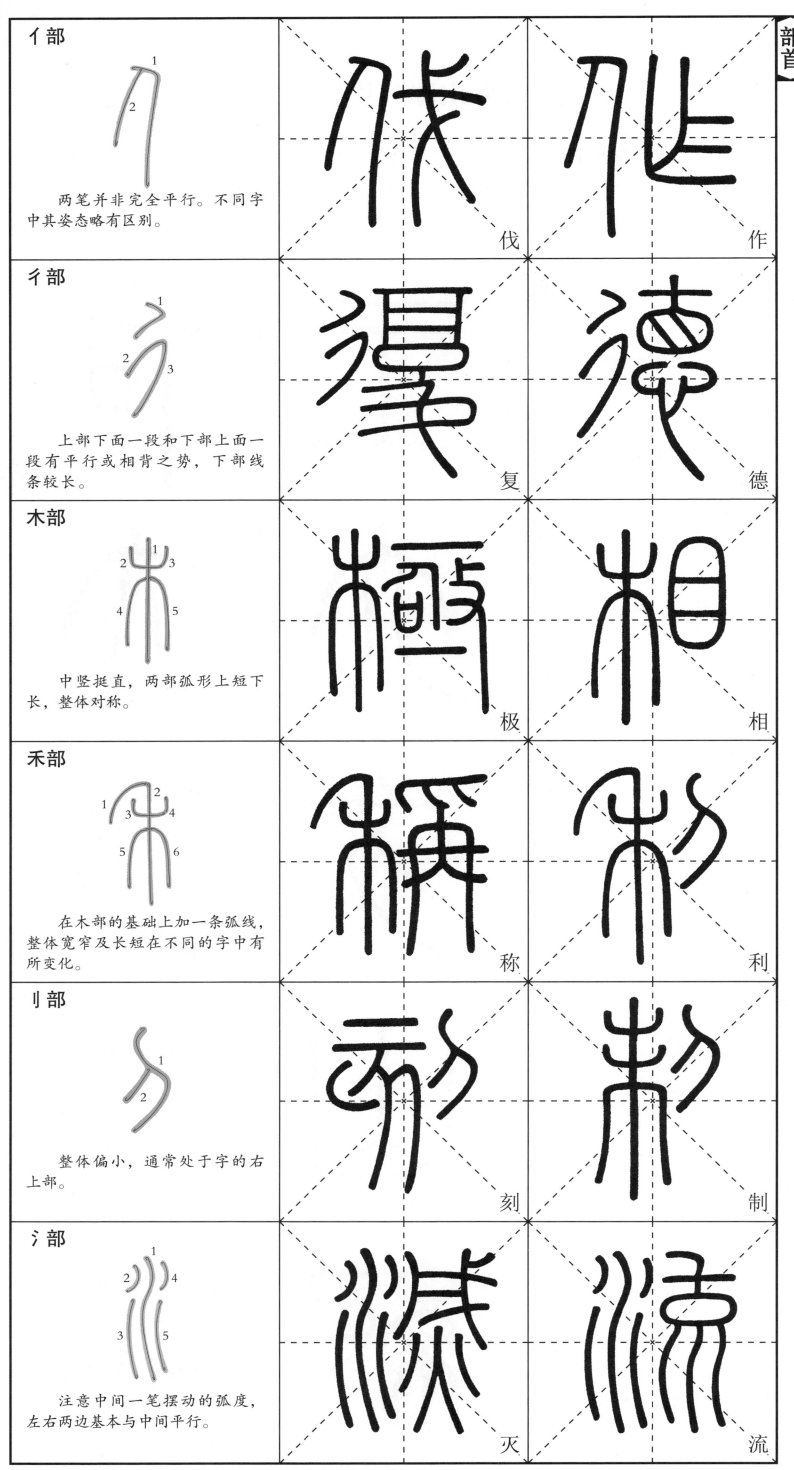

亻部

两笔并非完全平行。不同字中其姿态略有区别。

伐　作

彳部

上部下面一段和下部上面一段有平行或相背之势，下部线条较长。

复　德

木部

中竖挺直，两部弧形上短下长，整体对称。

极　相

禾部

在木部的基础上加一条弧线，整体宽窄及长短在不同的字中有所变化。

称　利

刂部

整体偏小，通常处于字的右上部。

刻　制

氵部

注意中间一笔摆动的弧度，左右两边基本与中间平行。

灭　流

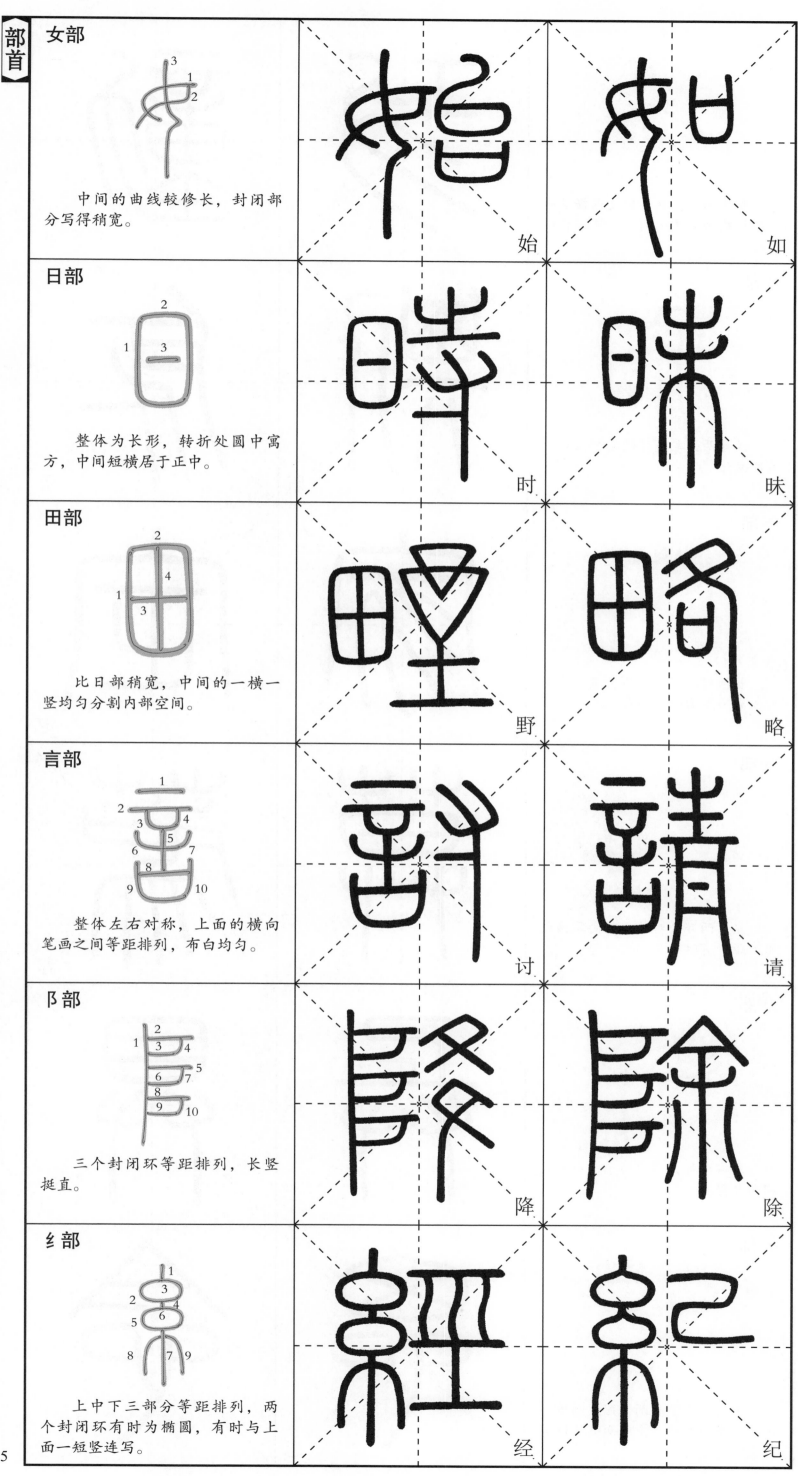

女部

中间的曲线较修长，封闭部分写得稍宽。

日部

整体为长形，转折处圆中寓方，中间短横居于正中。

田部

比日部稍宽，中间的一横一竖均匀分割内部空间。

言部

整体左右对称，上面的横向笔画之间等距排列，布白均匀。

阝部

三个封闭环等距排列，长竖挺直。

纟部

上中下三部分等距排列，两个封闭环有时为椭圆，有时与上面一短竖连写。

始 如

时 昧

野 略

讨 请

降 除

经 纪

力部

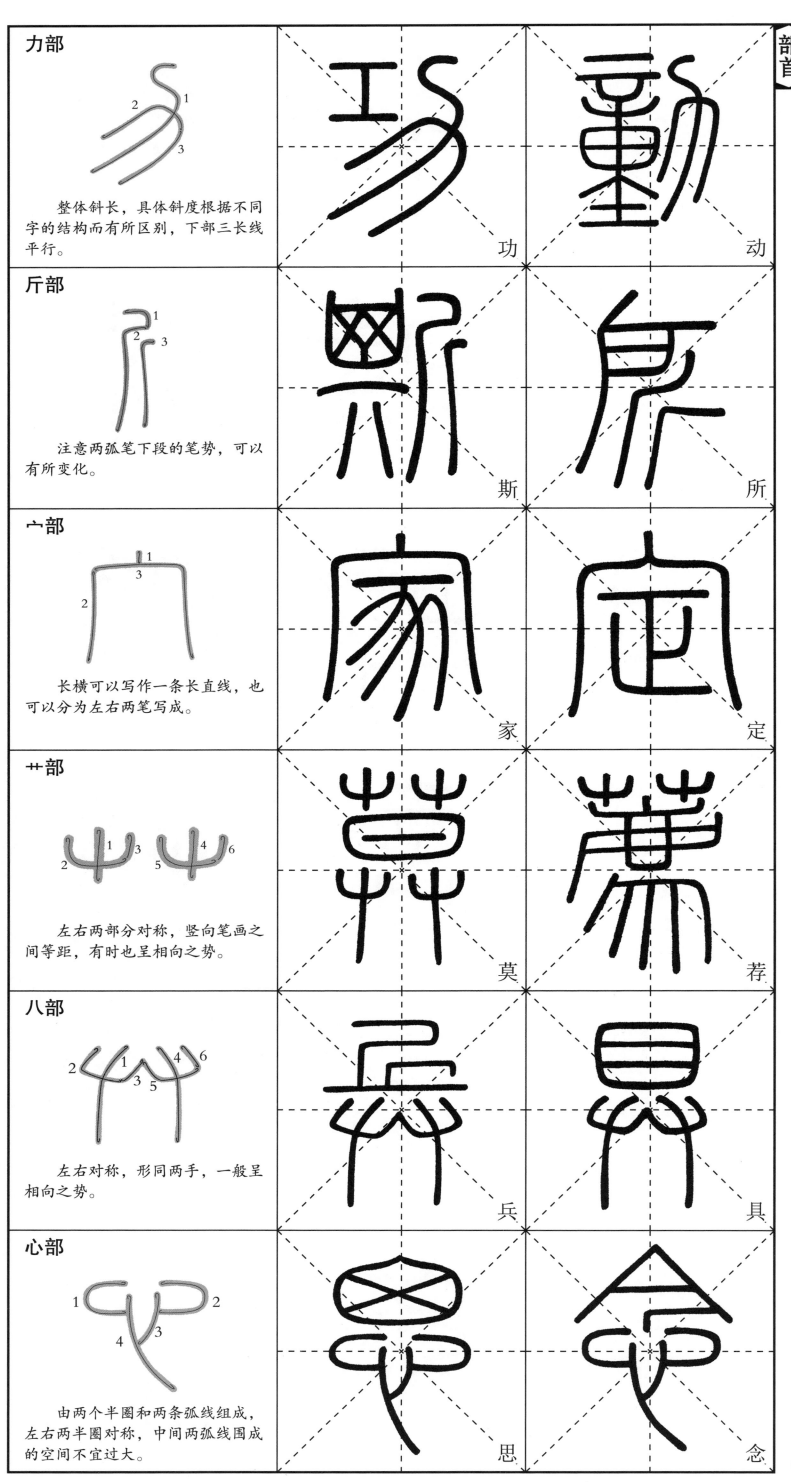

整体斜长，具体斜度根据不同字的结构而有所区别，下部三长线平行。

功　动

斤部

注意两弧笔下段的笔势，可以有所变化。

斯　所

宀部

长横可以写作一条长直线，也可以分为左右两笔写成。

家　定

艹部

左右两部分对称，竖向笔画之间等距，有时也呈相向之势。

莫　荐

八部

左右对称，形同两手，一般呈相向之势。

兵　具

心部

由两个半圈和两条弧线组成，左右两半圈对称，中间两弧线围成的空间不宜过大。

思　念

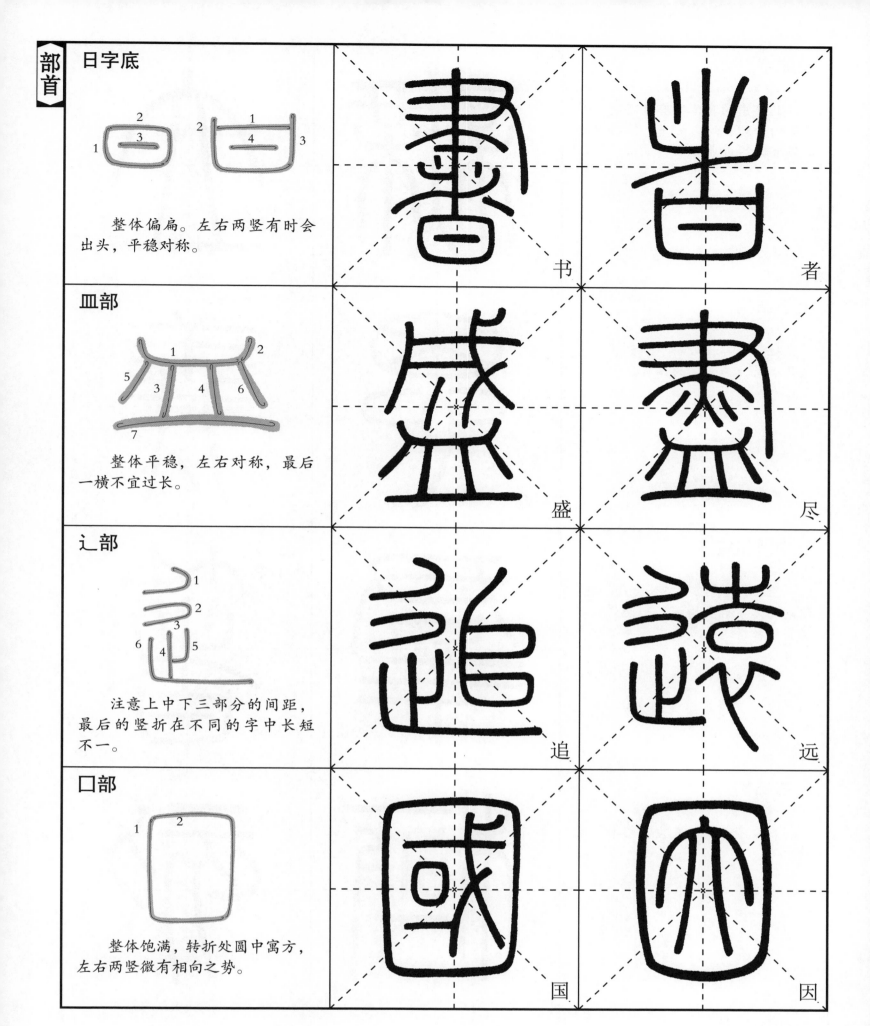

日字底

整体偏扁。左右两竖有时会出头，平稳对称。

书

者

皿部

整体平稳，左右对称，最后一横不宜过长。

盛

尽

辶部

注意上中下三部分的间距，最后的竖折在不同的字中长短不一。

追

远

囗部

整体饱满，转折处圆中寓方，左右两竖微有相向之势。

国

因

独体字

　　此碑中的独体字有繁有简，注意布白合理，均匀分布，笔画少的字不宜写得过于分散、宽松。

无　立

上下结构

　　往往上部收敛而下部舒展，这也是小篆较为普遍的体势。

思　义

上中下结构

　　上、中、下三个部分大致等距，注意整体字形要均衡、和谐，不可将整体拉得过长或过宽。

群　著

左右结构

　　或左窄右宽，或左宽右窄，注意比例。

极　刻

半包围结构

　　外框要写得流畅而饱满，同时要注意内部笔画对空间的均匀分割。

定　开

全包围结构

　　先写外框定准整体字形。外框大小要适宜，过大则显得内部太宽松，过小则显得拘谨。

因　四

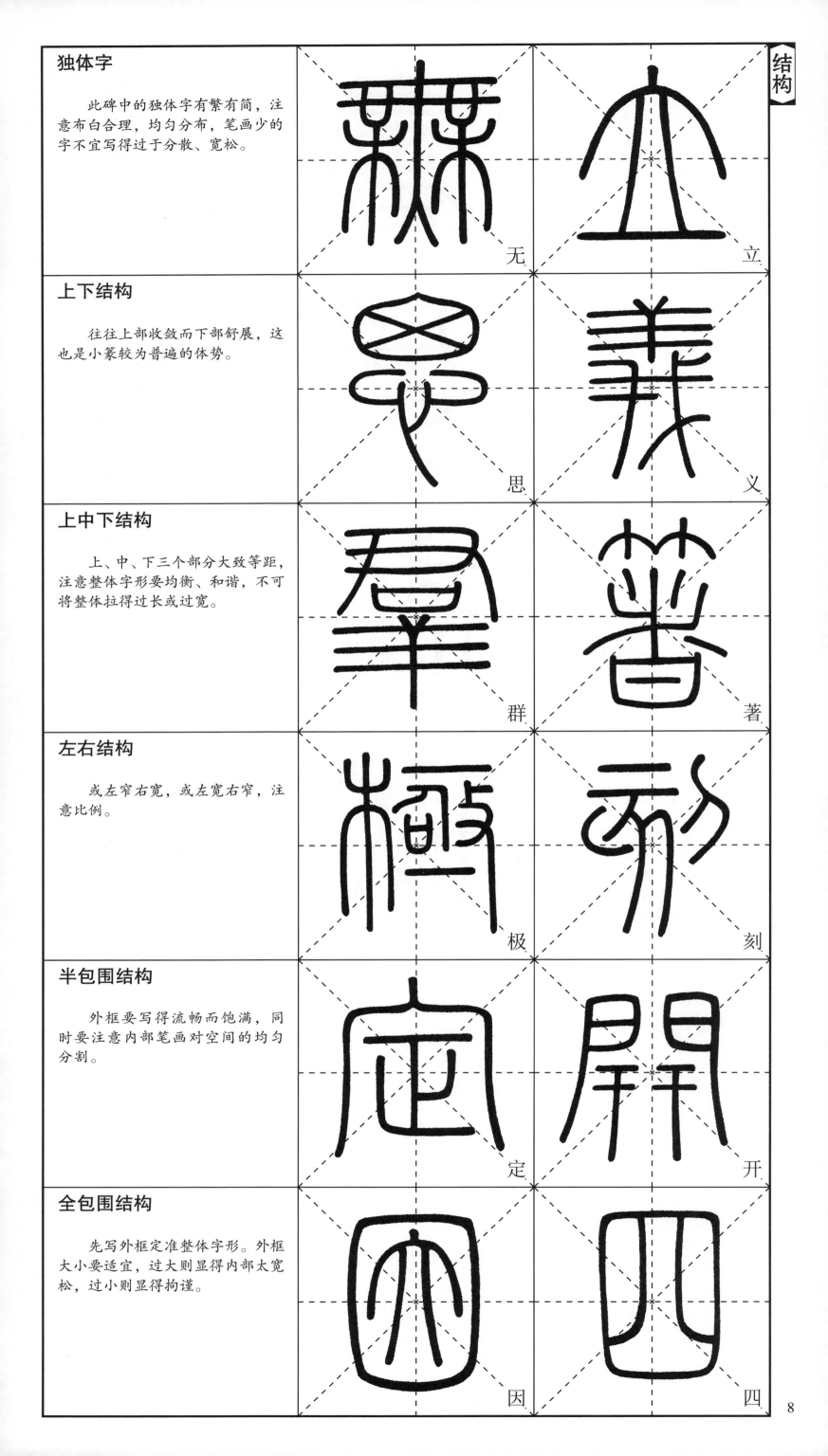

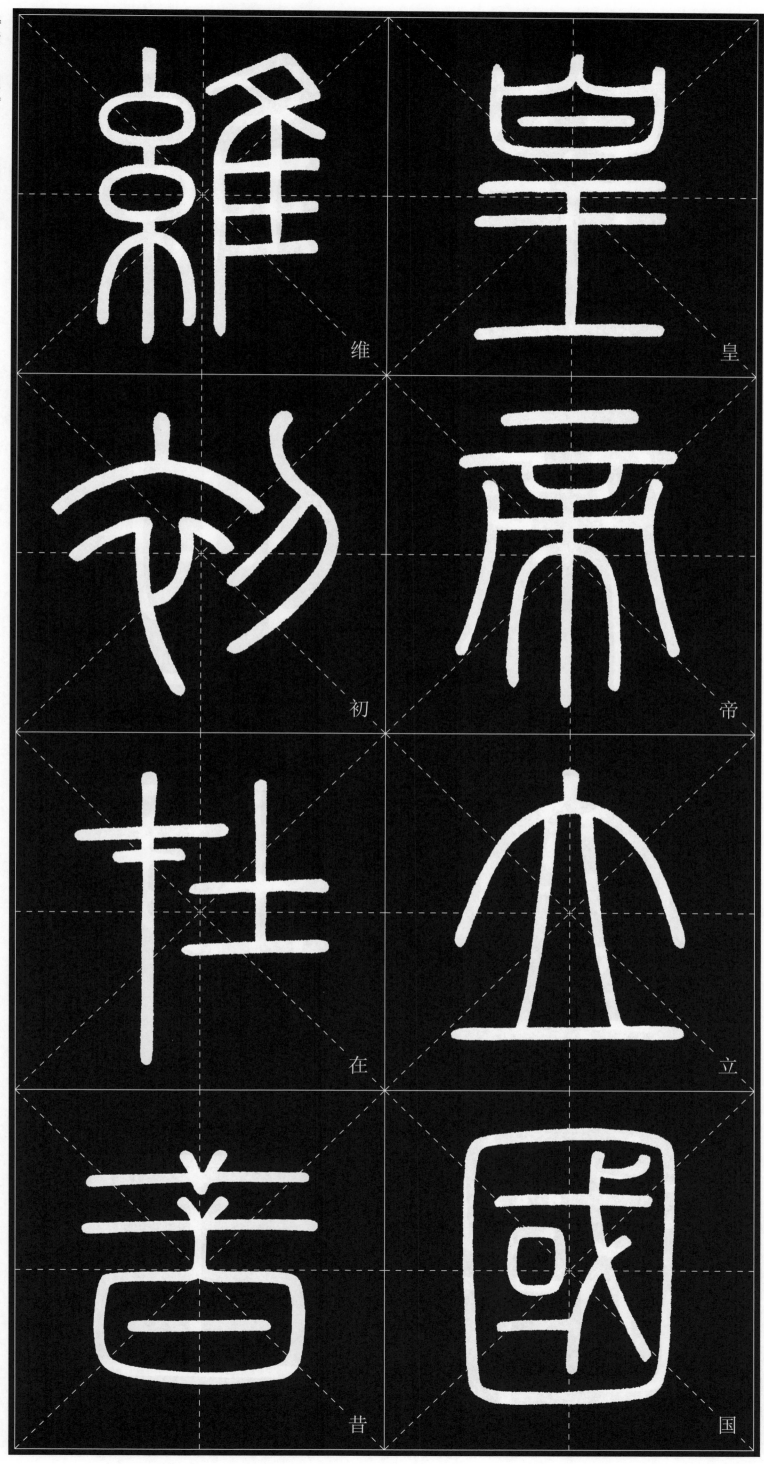

维　皇

初　帝

在　立

昔　国

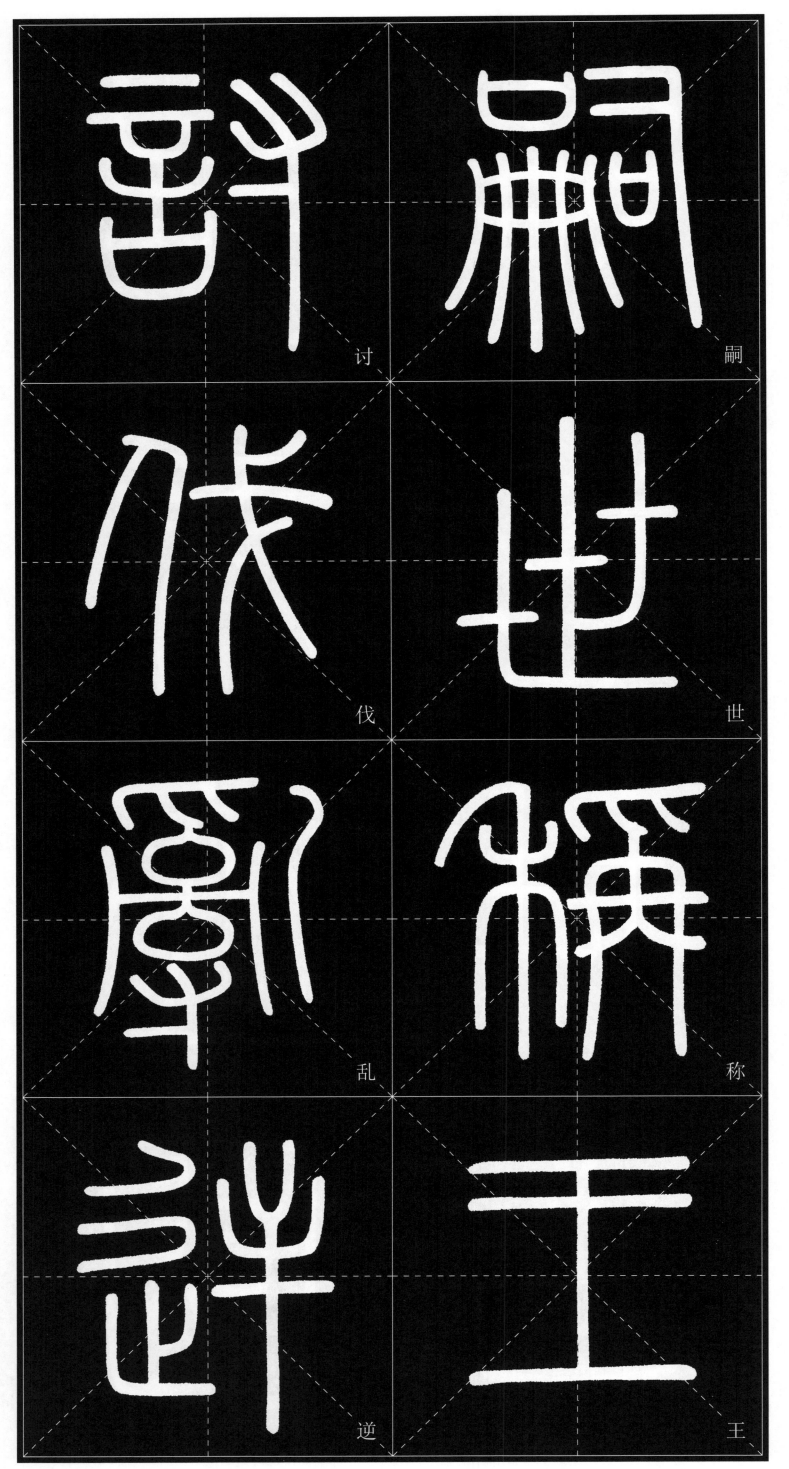

讨

嗣

伐

世

乱

称

逆

王

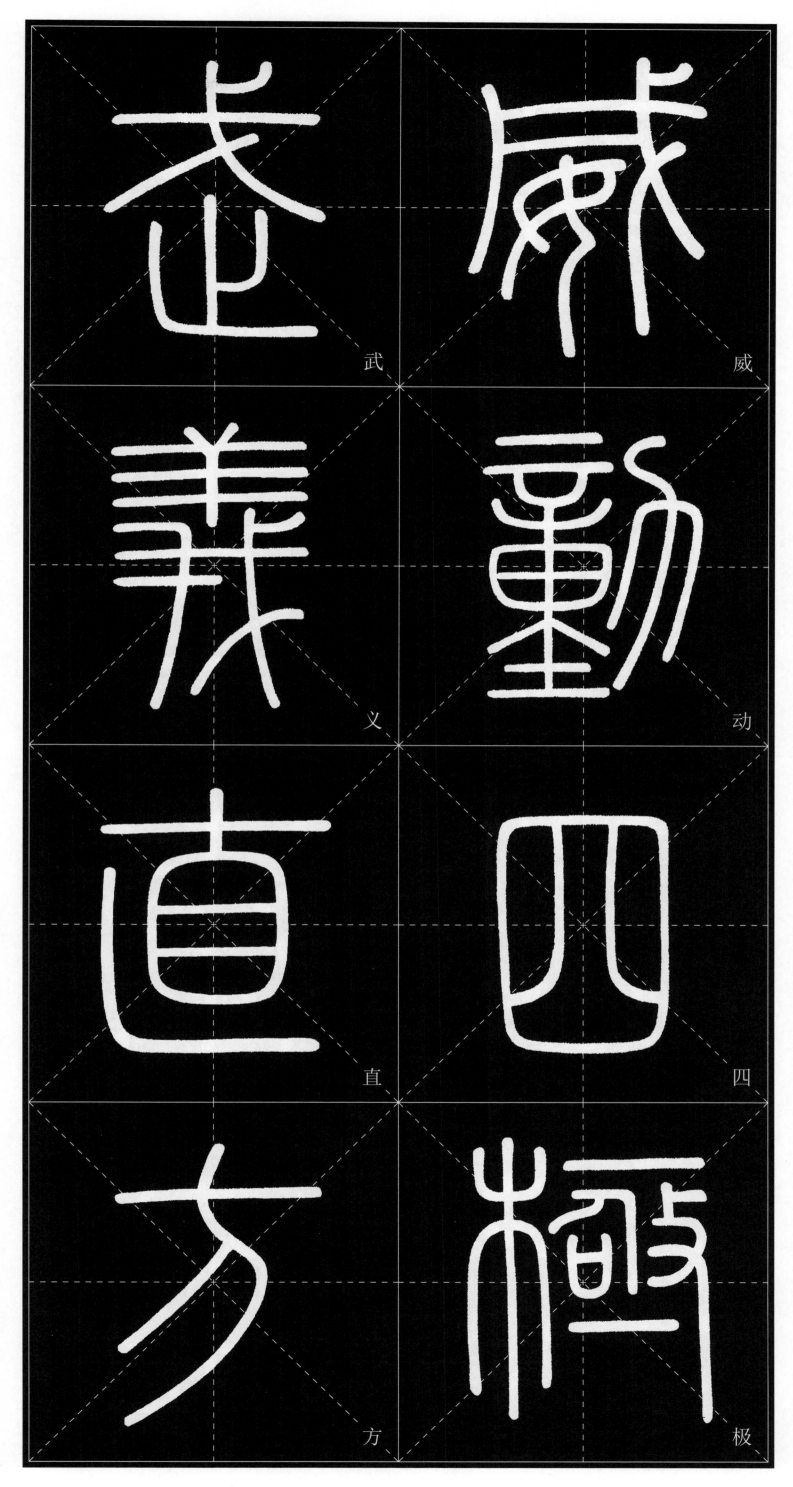

武

威

义

动

直

四

方

极

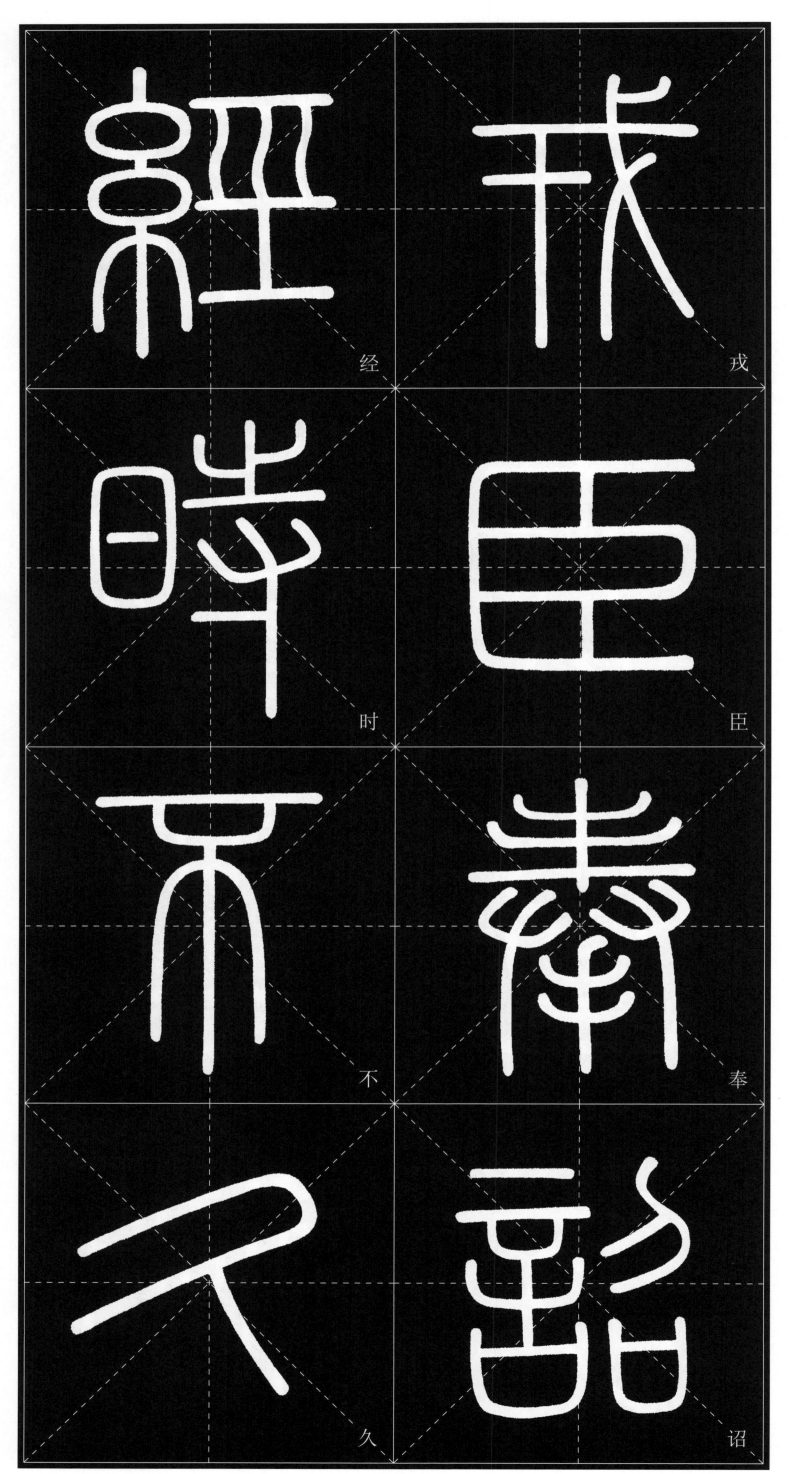

経　戎

時　臣

不　奉

久　詔

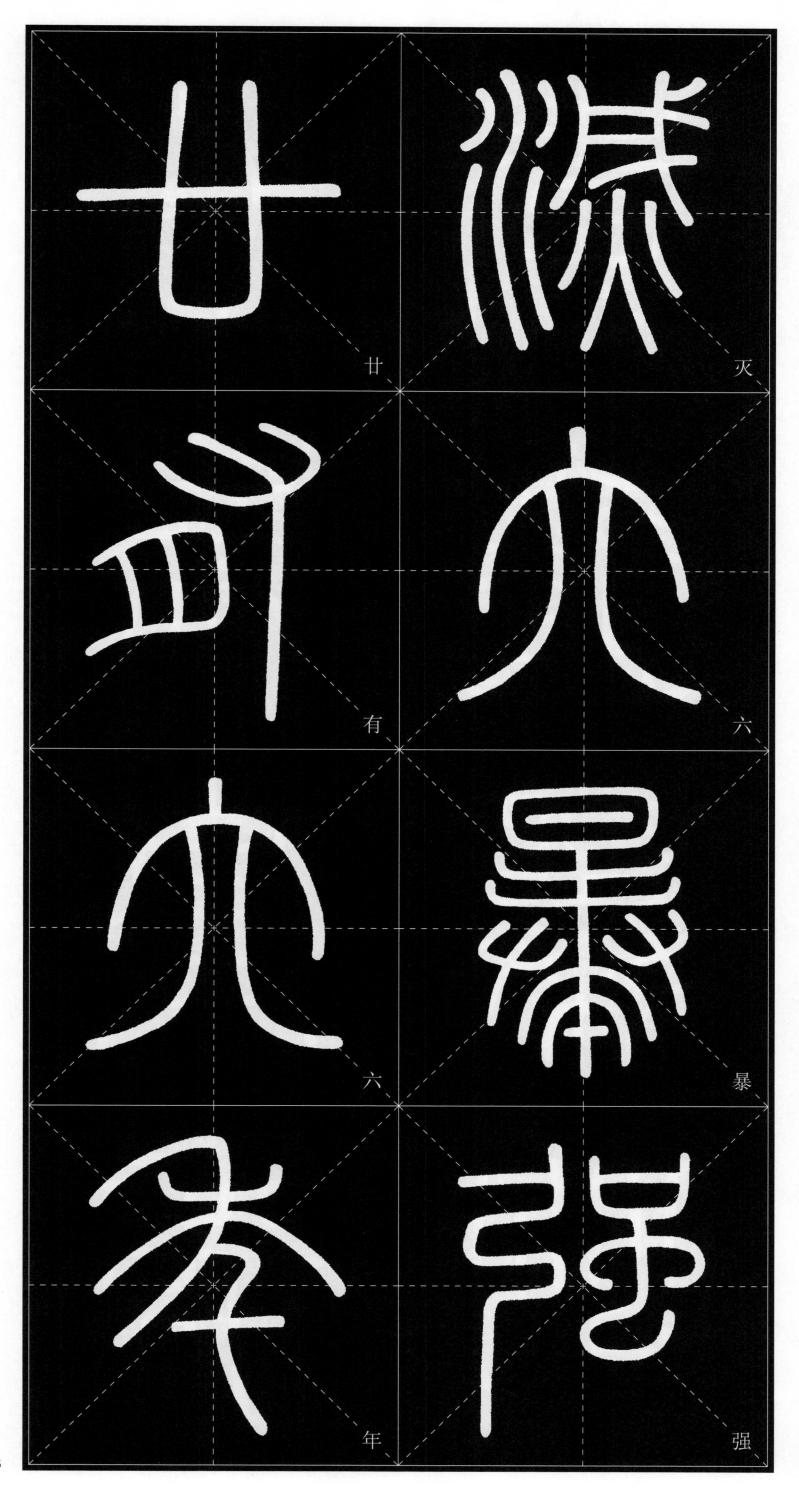

廿 灭

有 六

六 暴

年 强

13

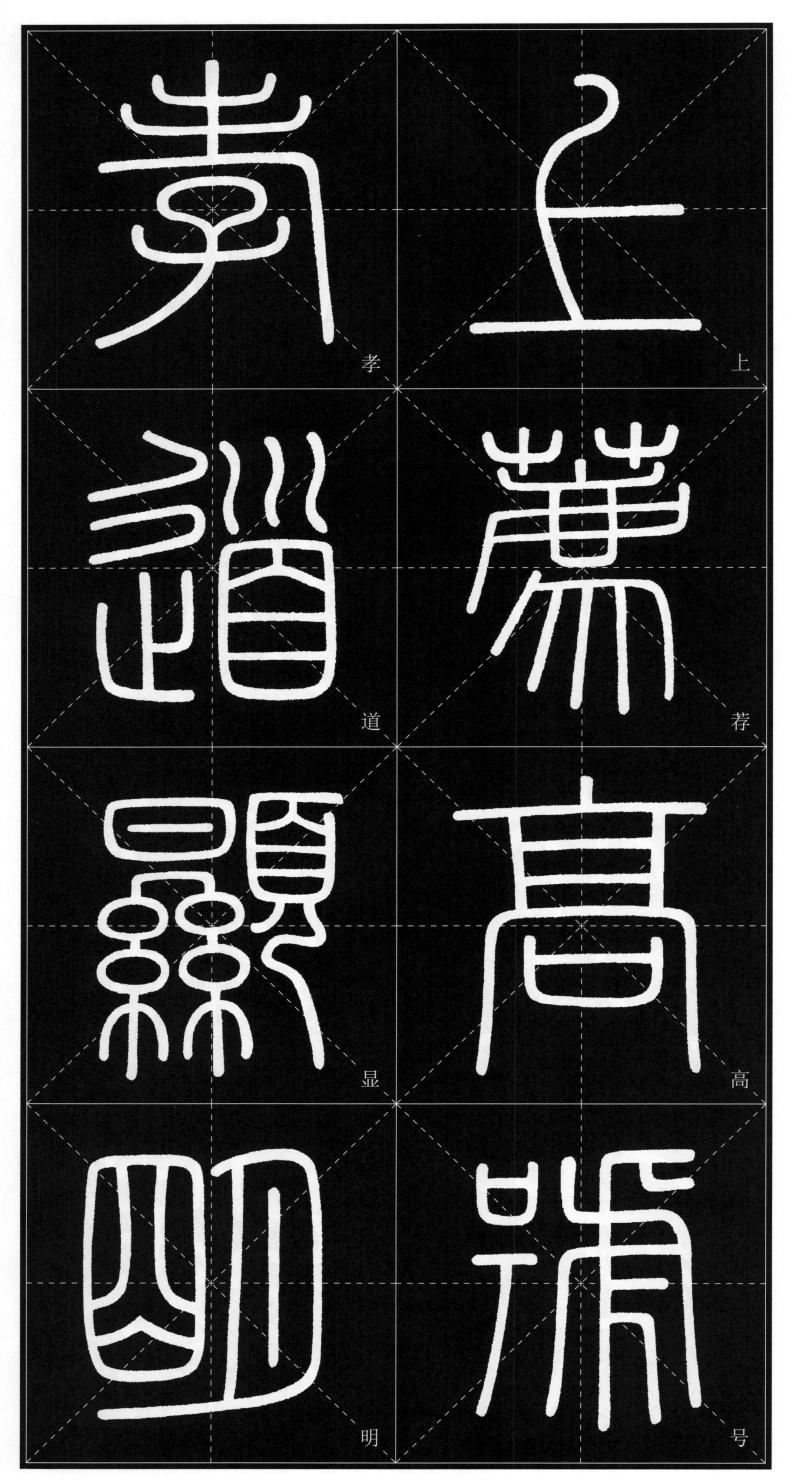

孝　　上

道　　荐

显　　高

明　　号

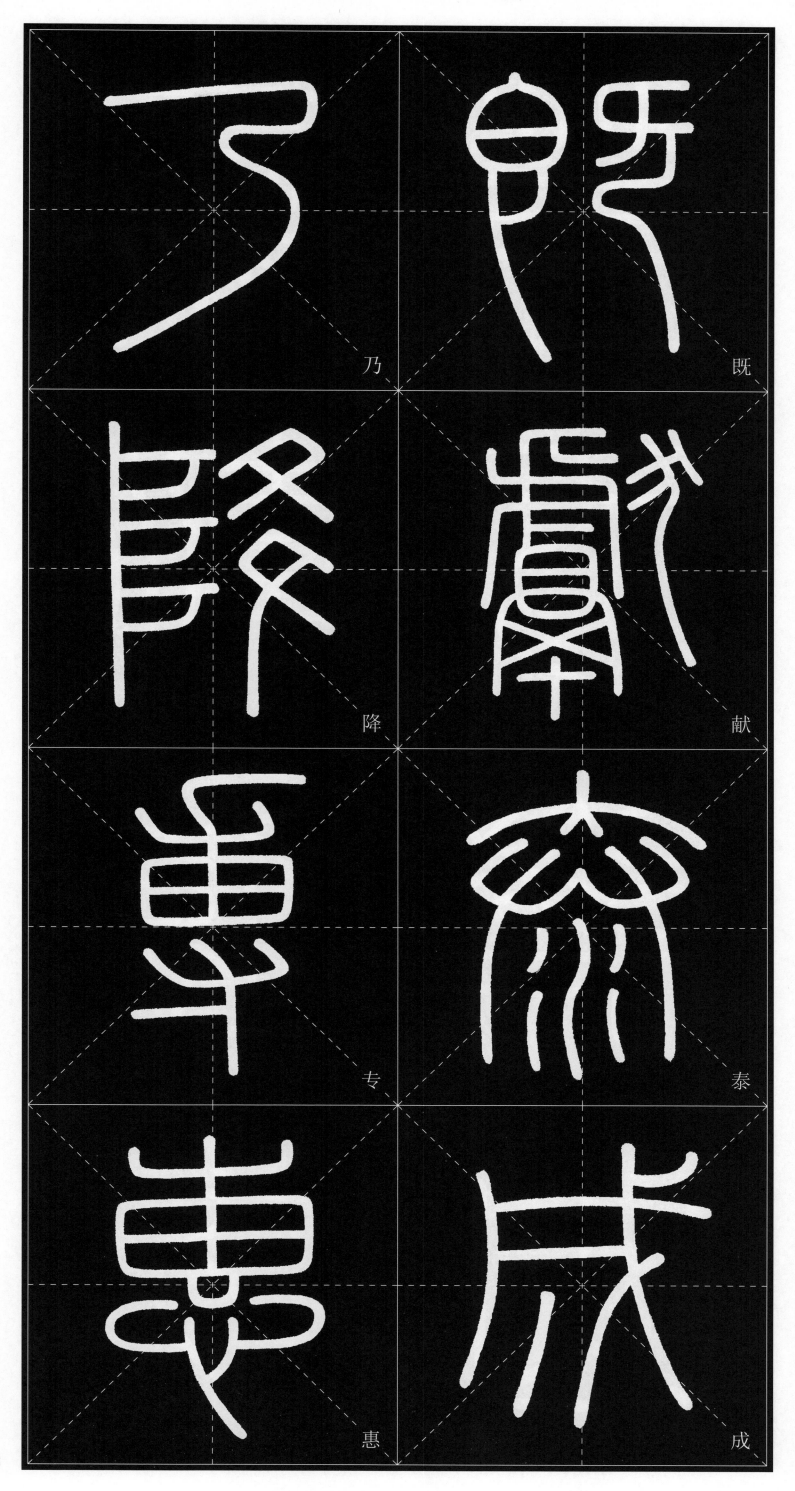

既

献

泰

成

乃

降

专

惠

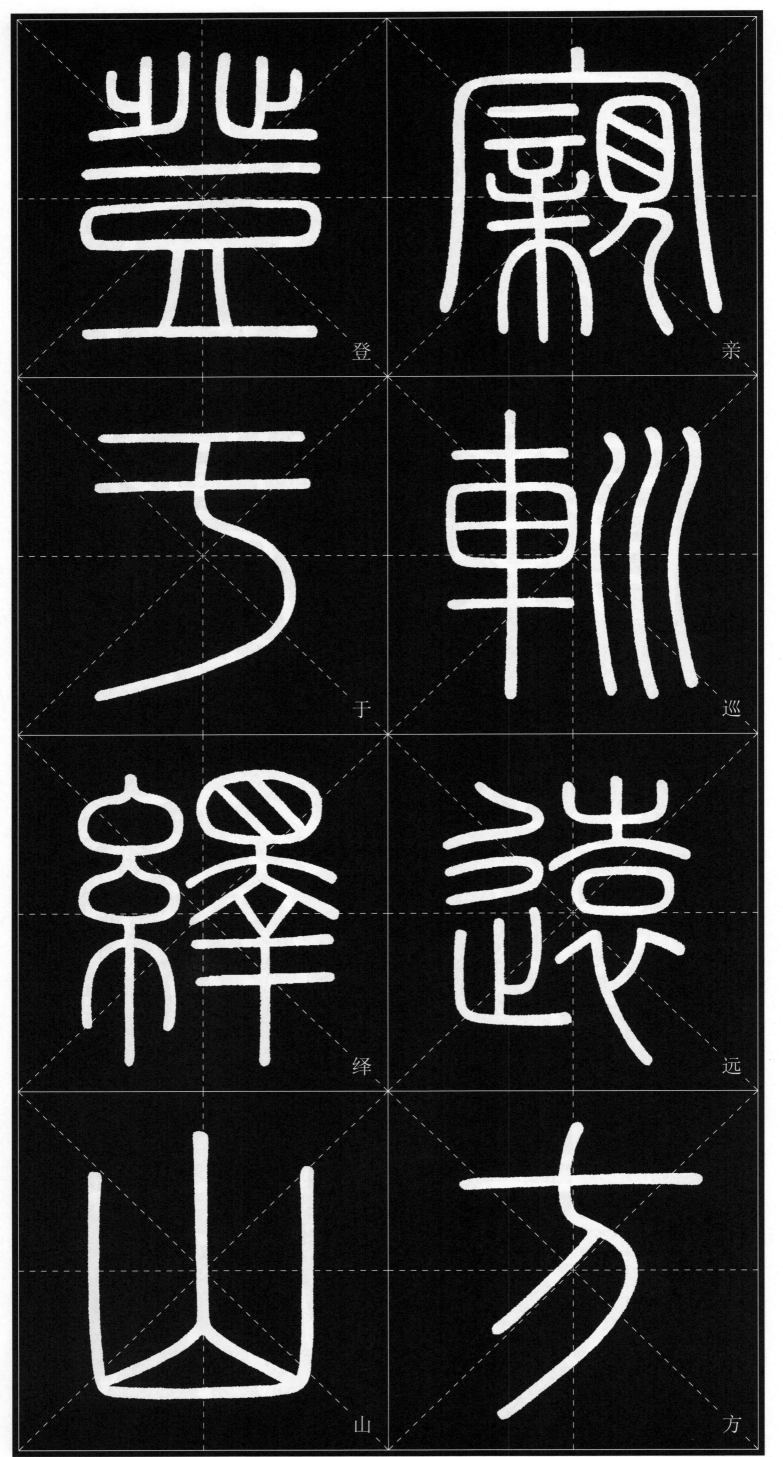

登 于 山 亲 巡 远 方

16

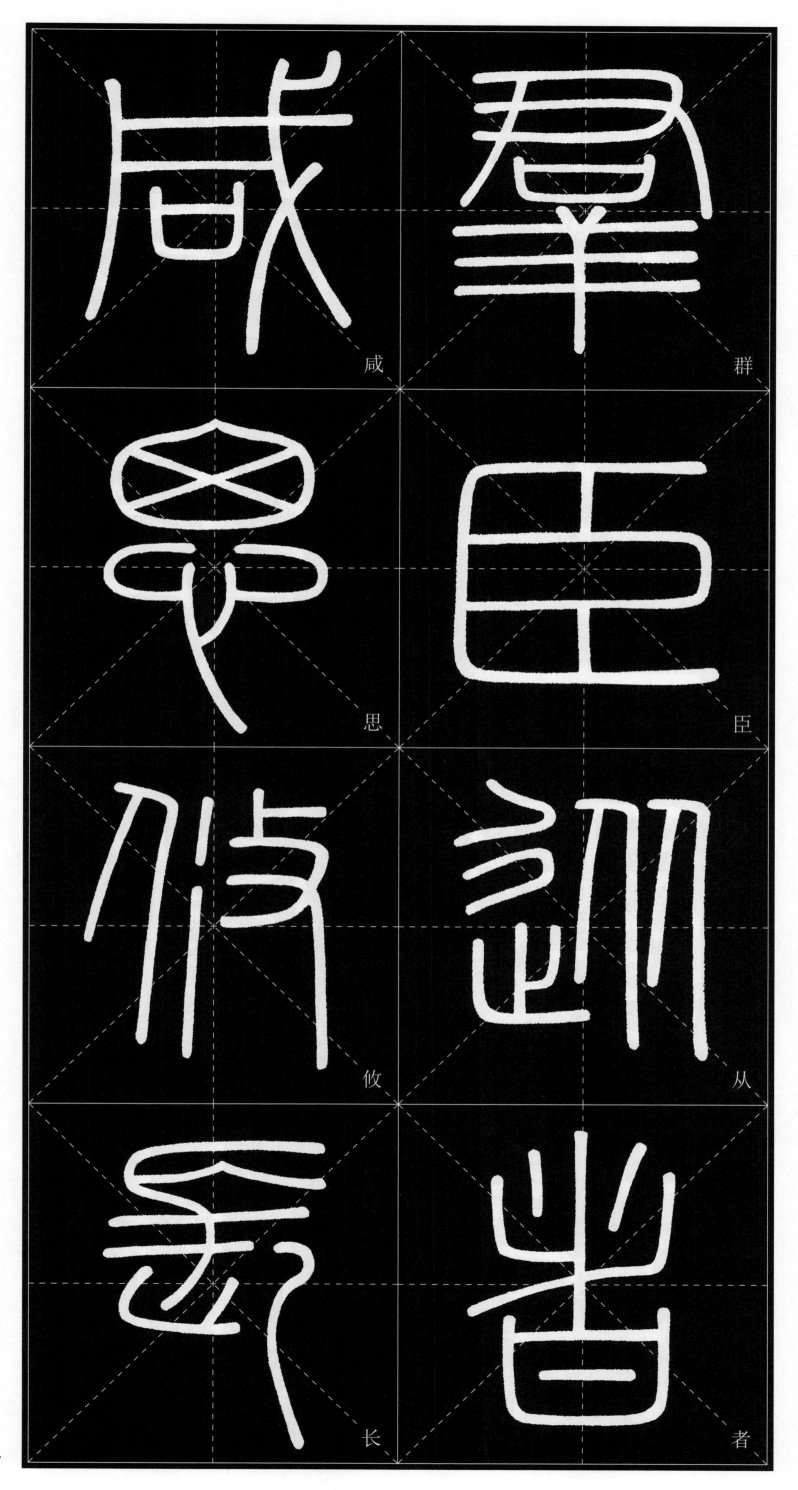

群

咸

臣

思

从

攸

者

长

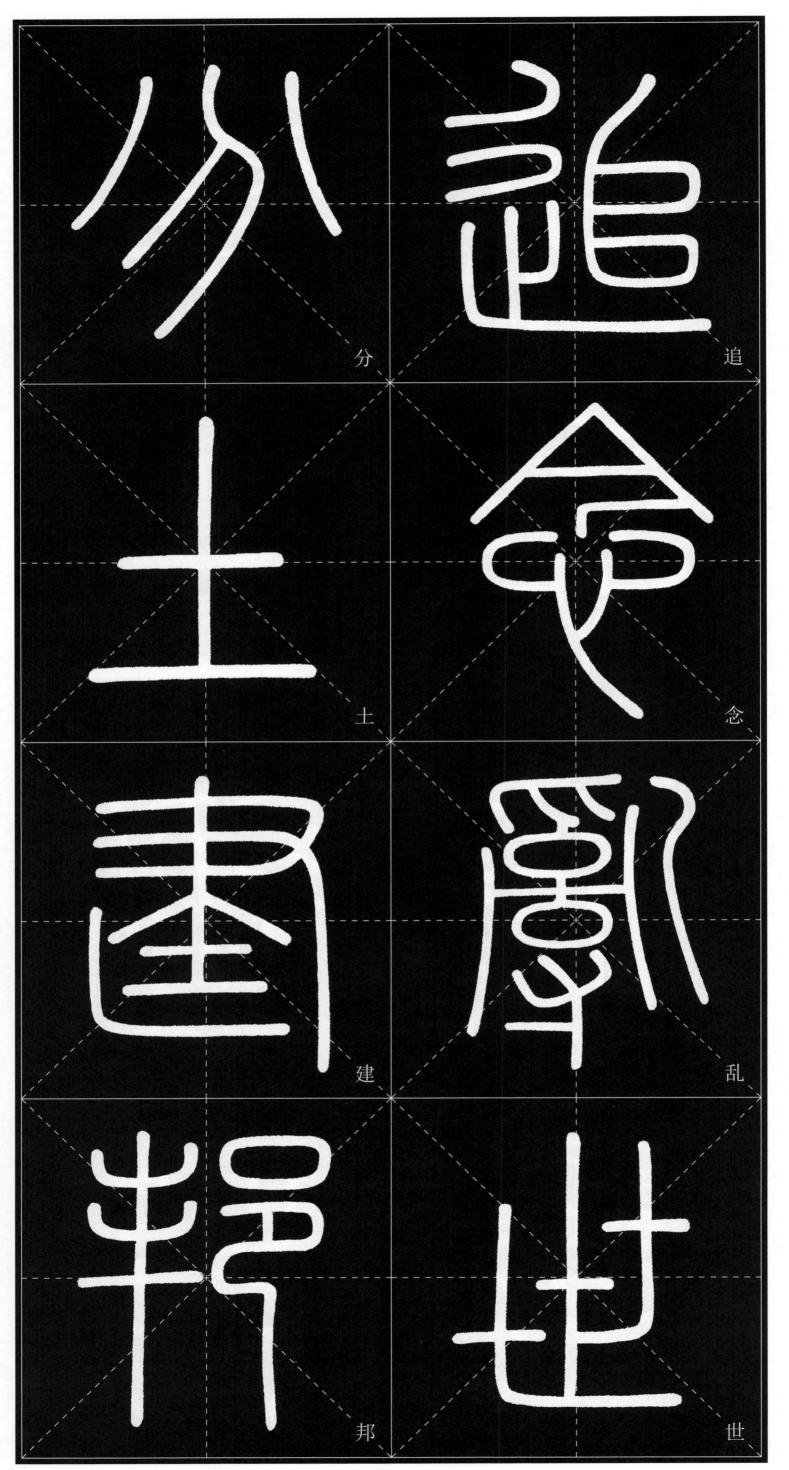

分

追

土

念

建

乱

邦

世

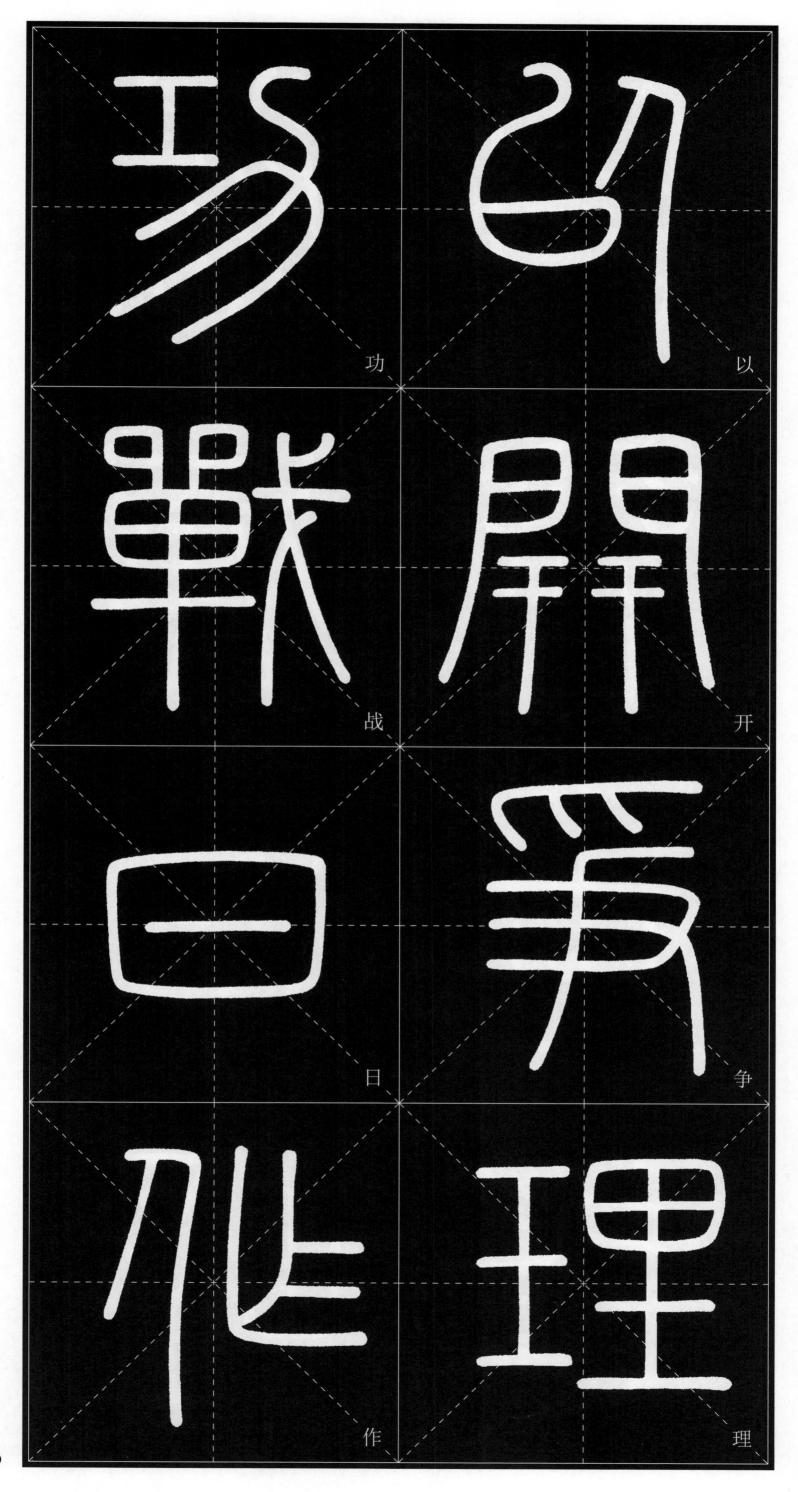

功　以

战　开

日　争

作　理

19

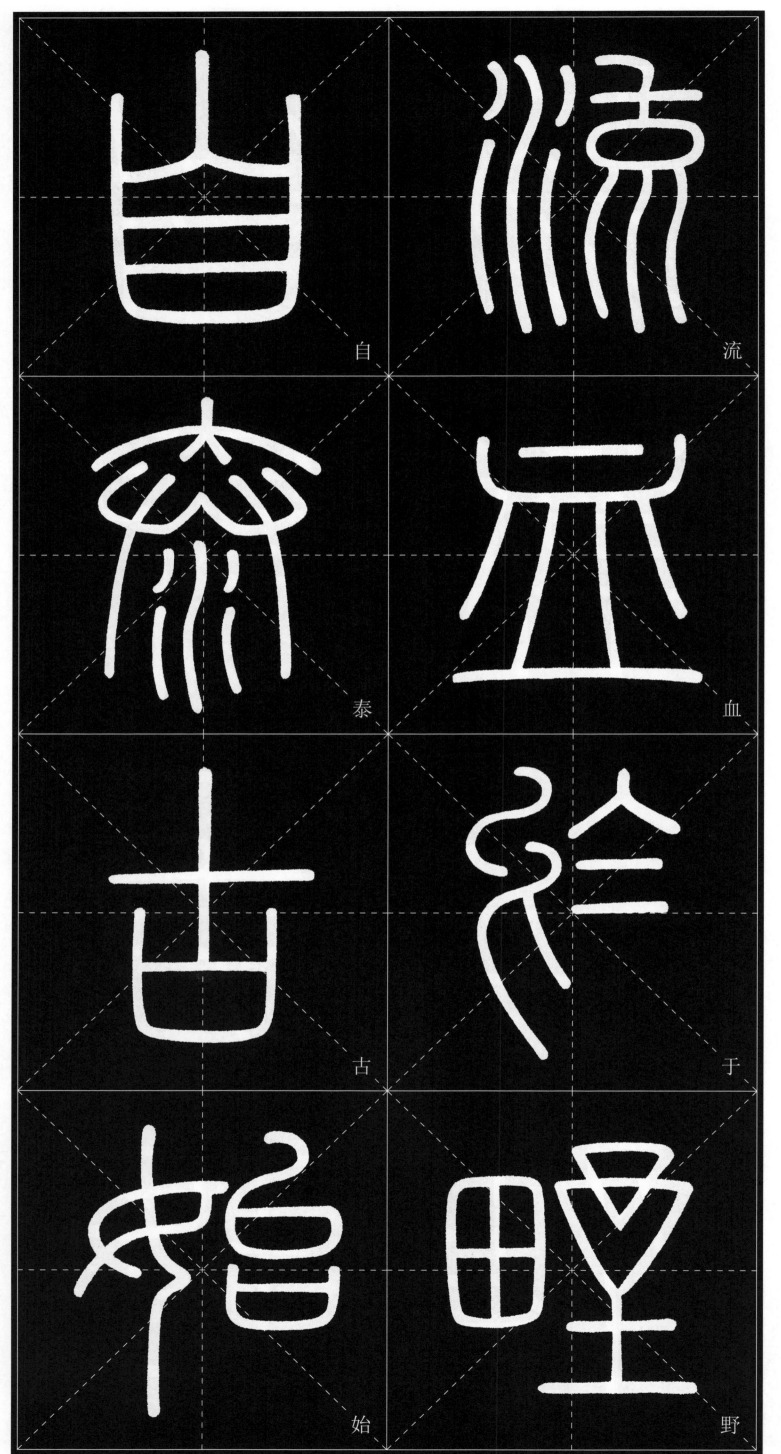

自

流

泰

血

古

于

始

野

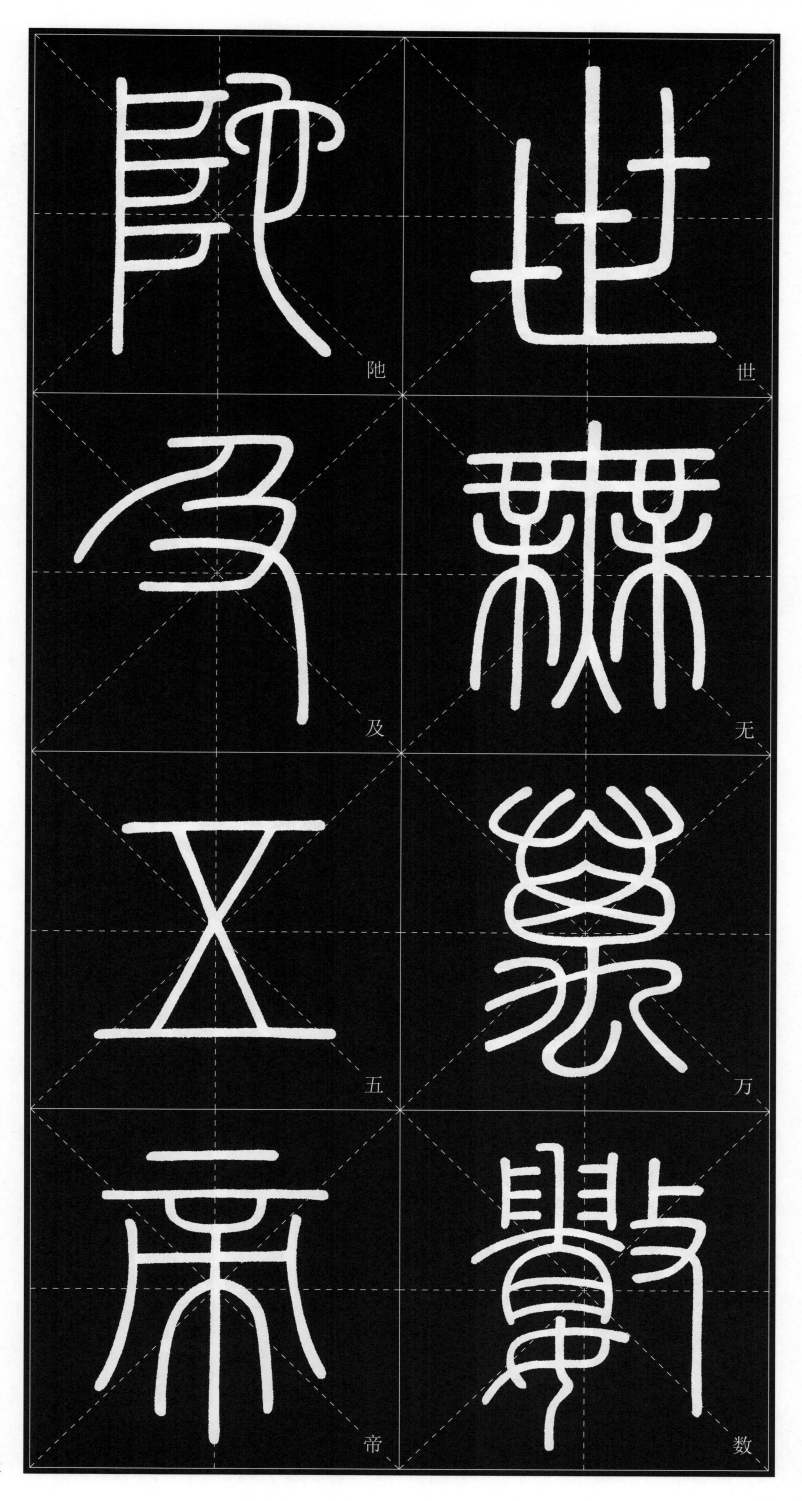

陁　世

及　无

五　万

帝　数

21

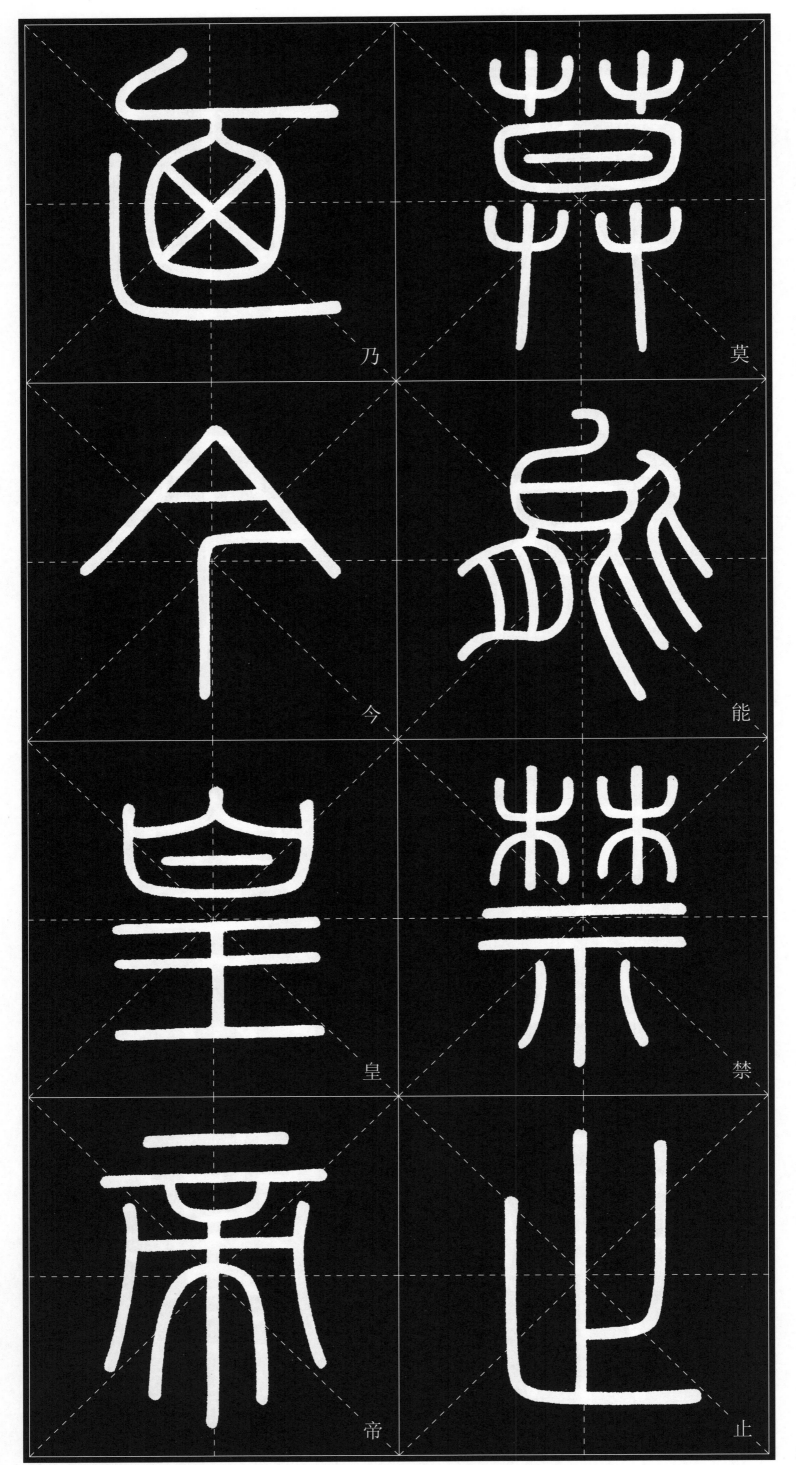

莫

乃

能

今

禁

皇

止

帝

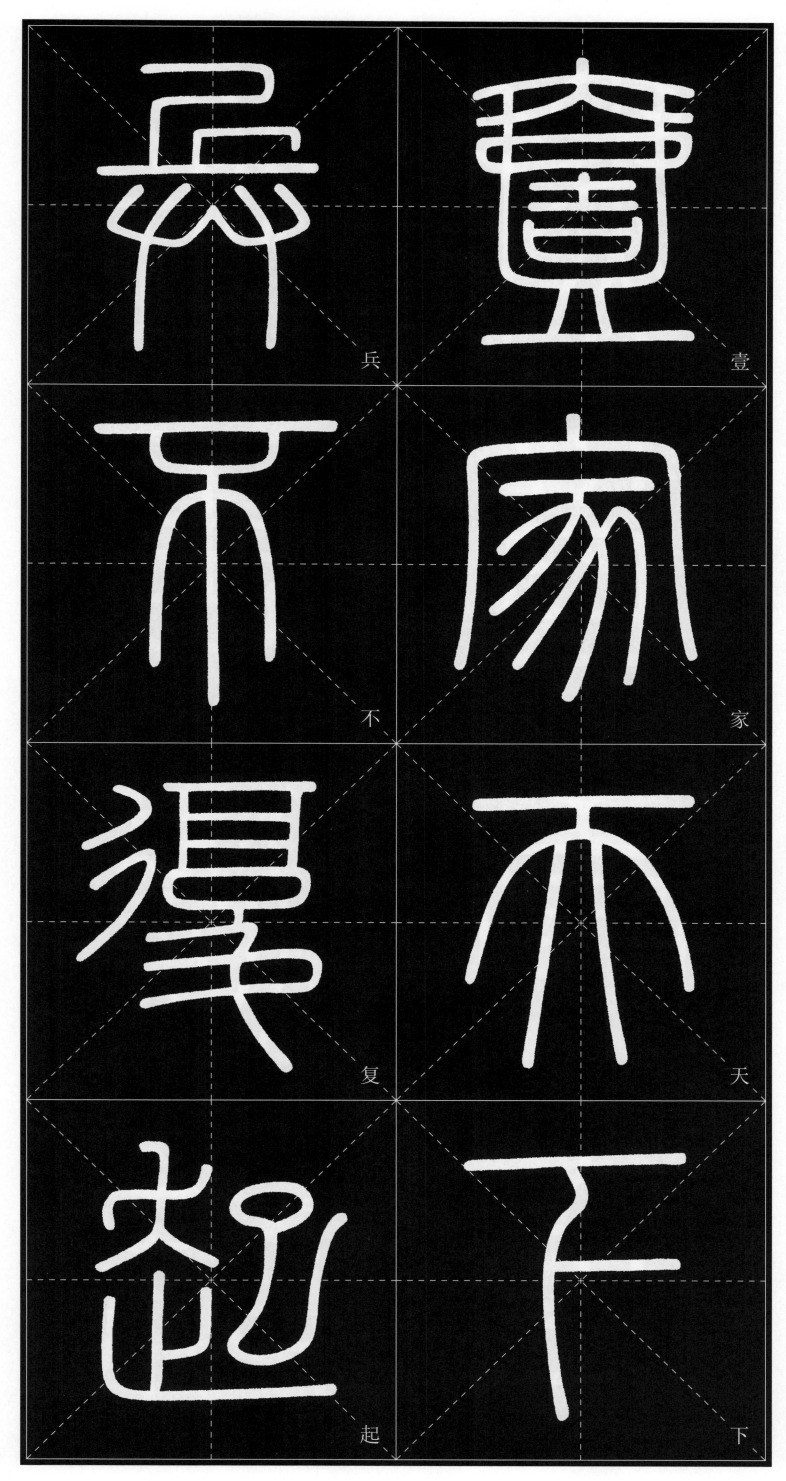

兵

壹

不

家

复

天

起

下

23

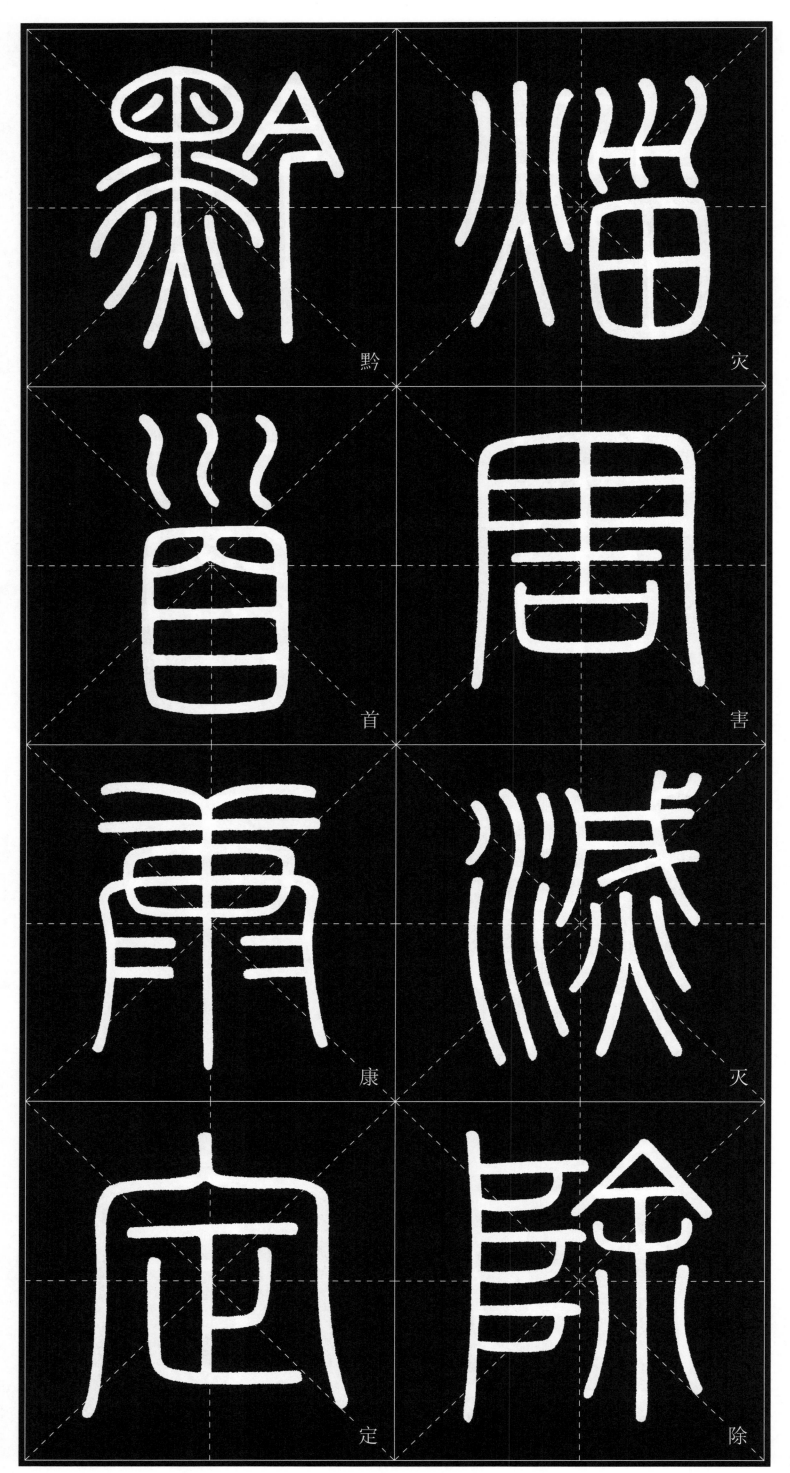

黔

灾

首

害

康

灭

定

除

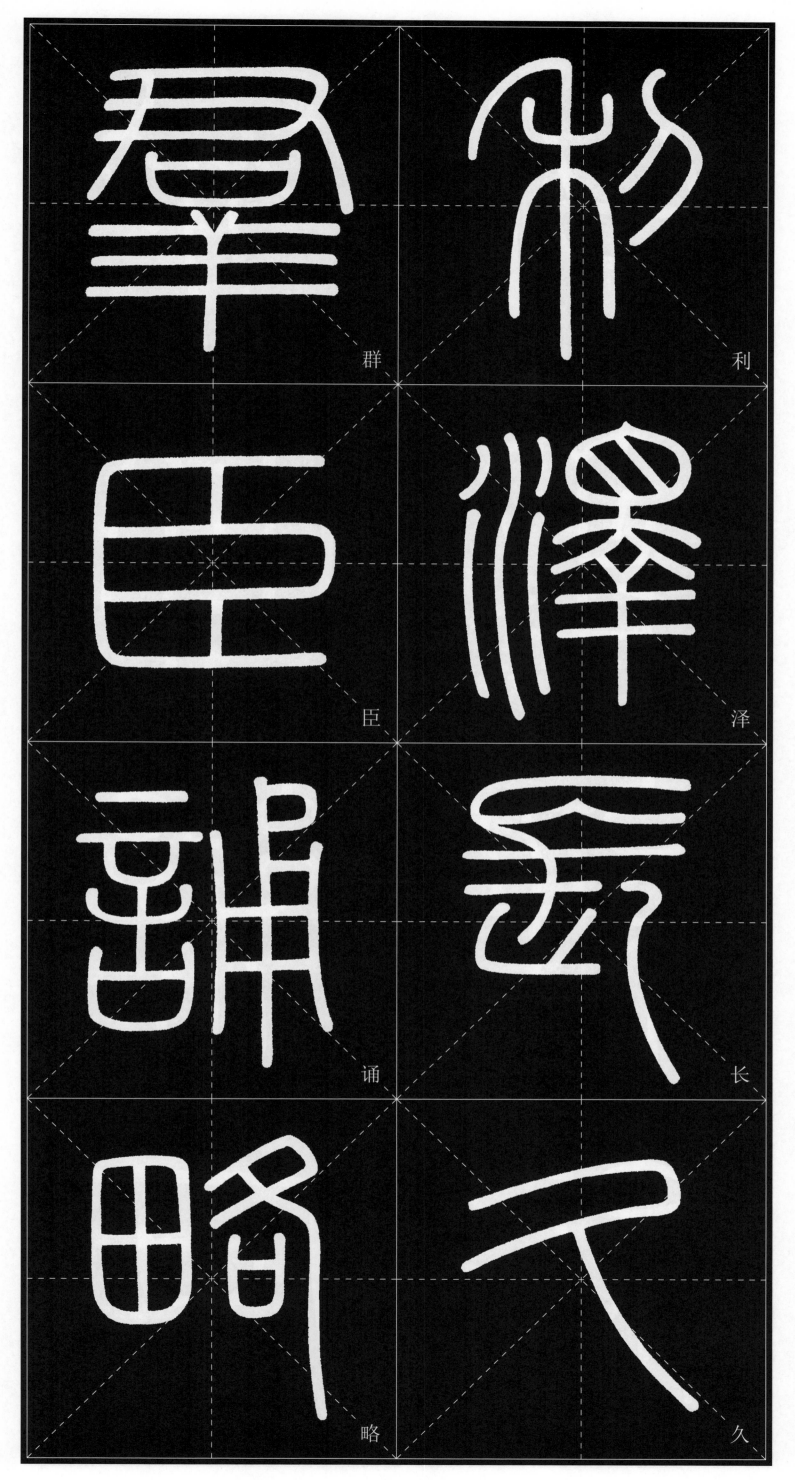

群　利

臣　泽

诵　长

略　久

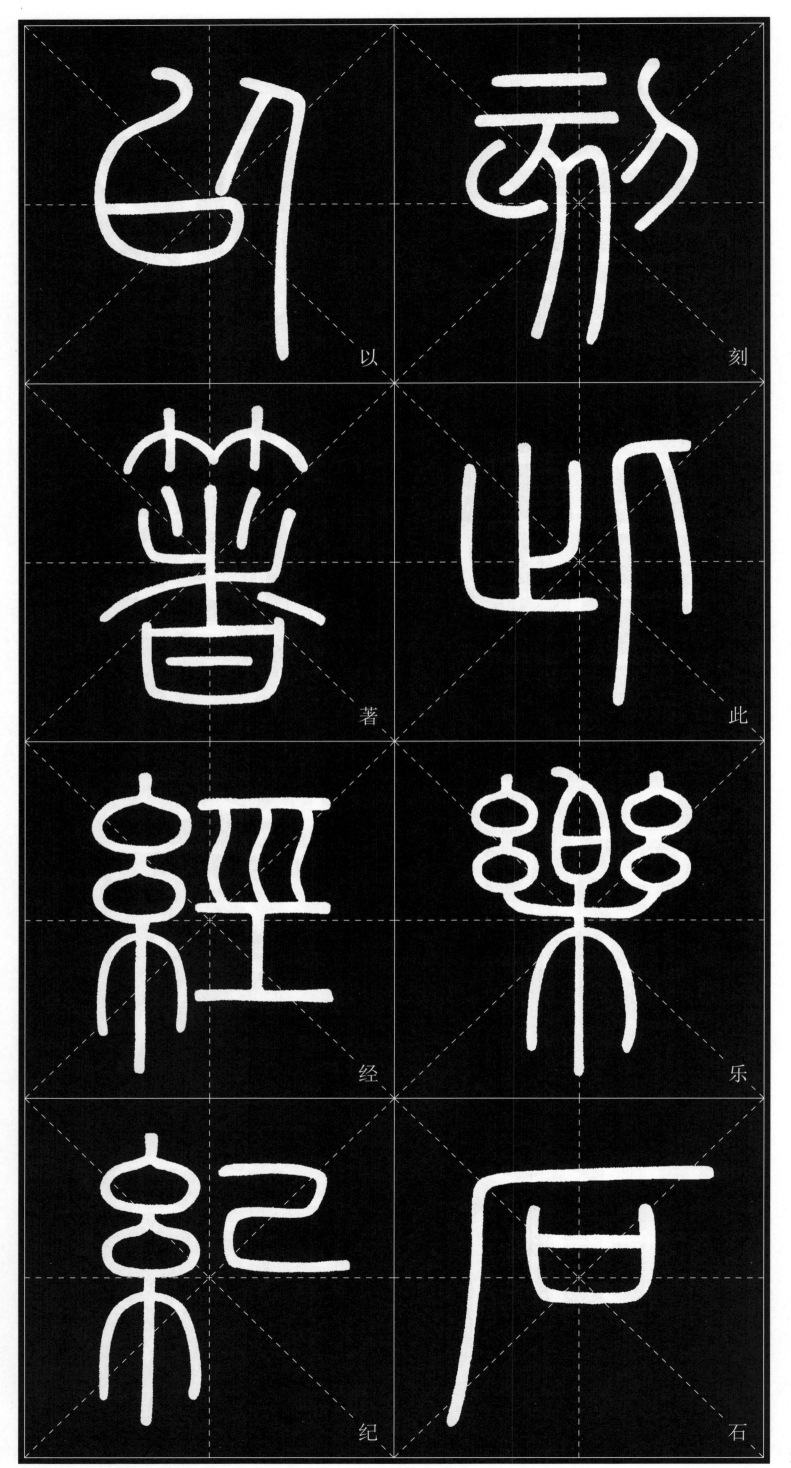

以　刻

著　此

经　乐

纪　石

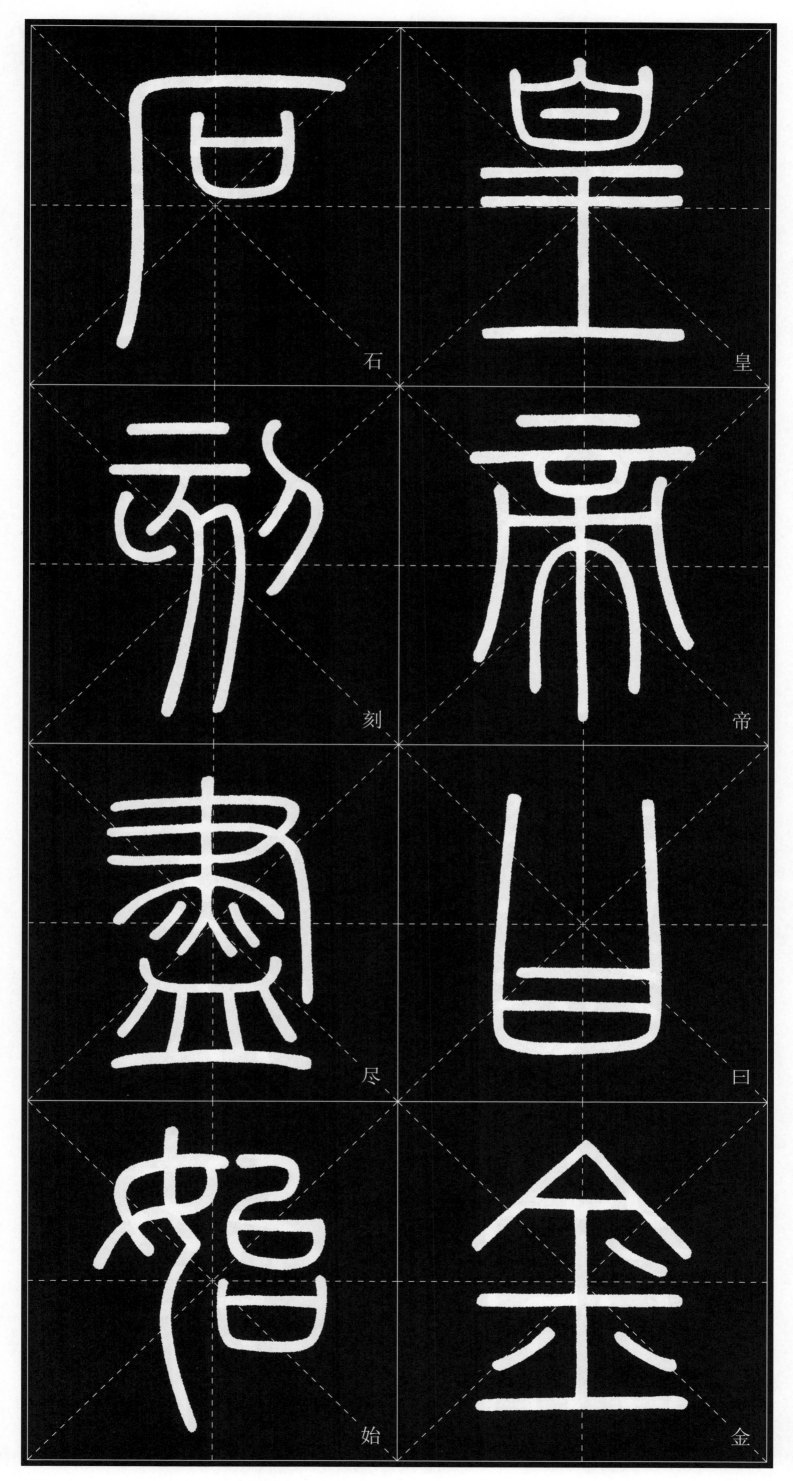

皇

帝

曰

金

石

刻

尽

始

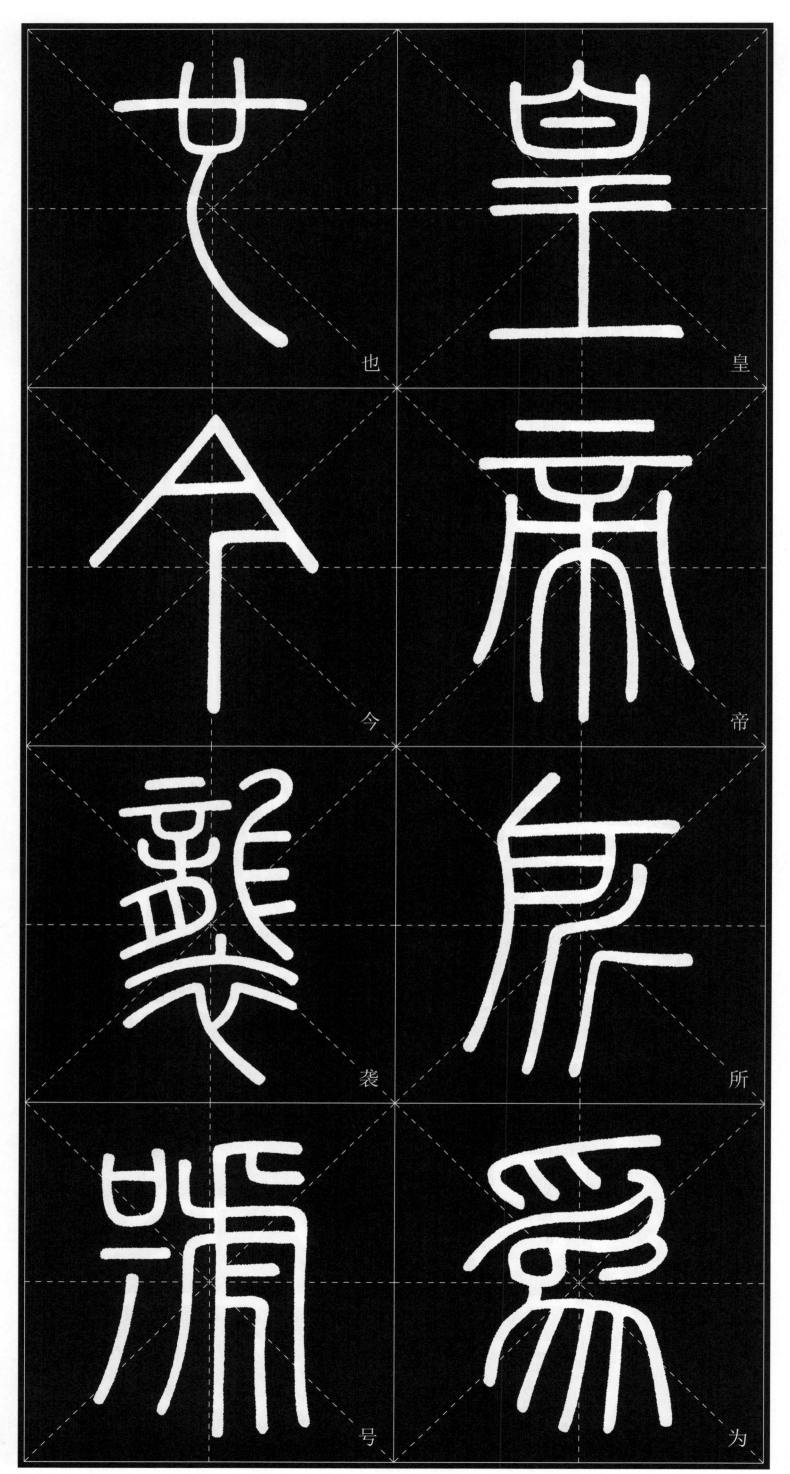

皇

帝

为

也

今

号

皇

所

袭

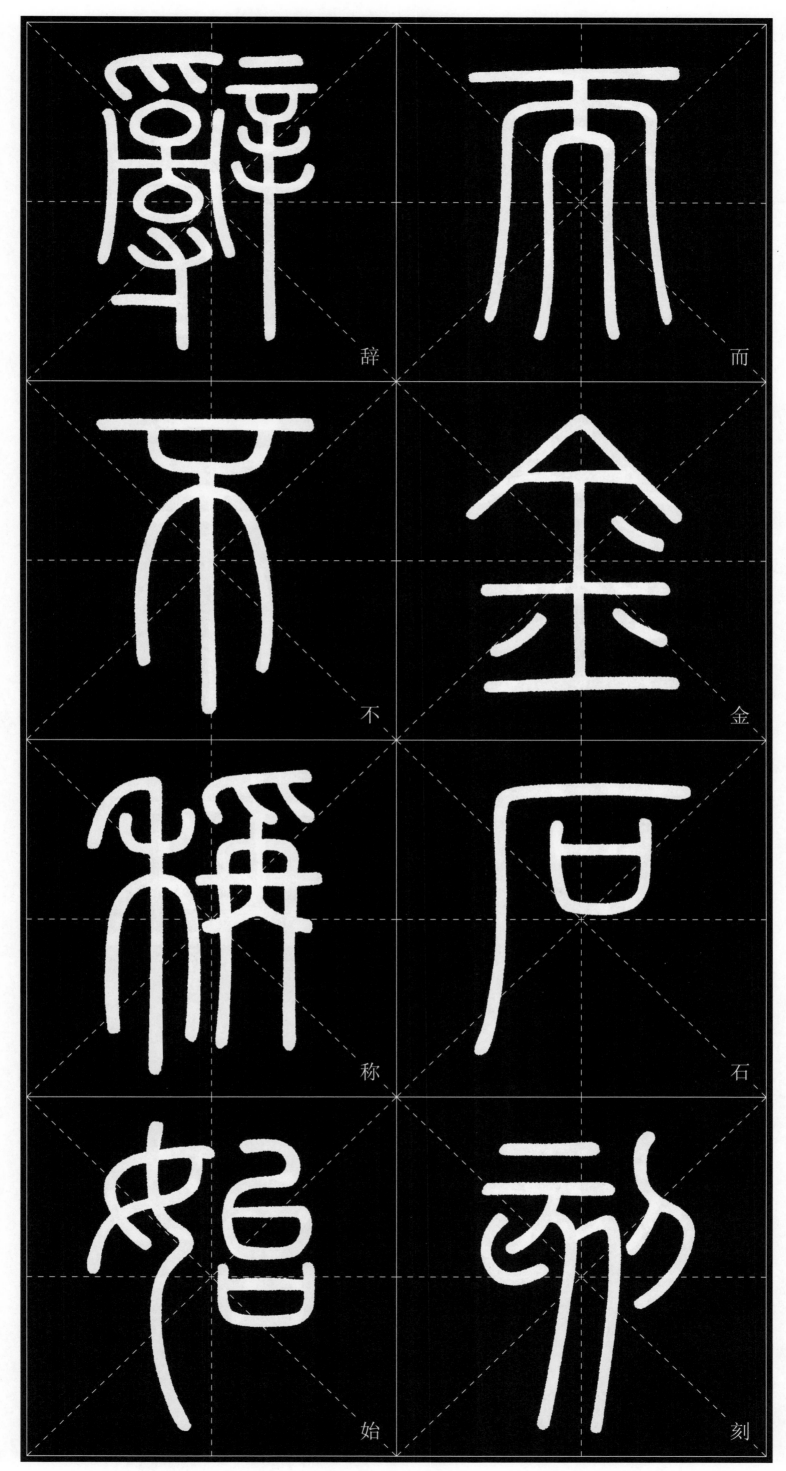

辞

而

不

金

称

石

始

刻

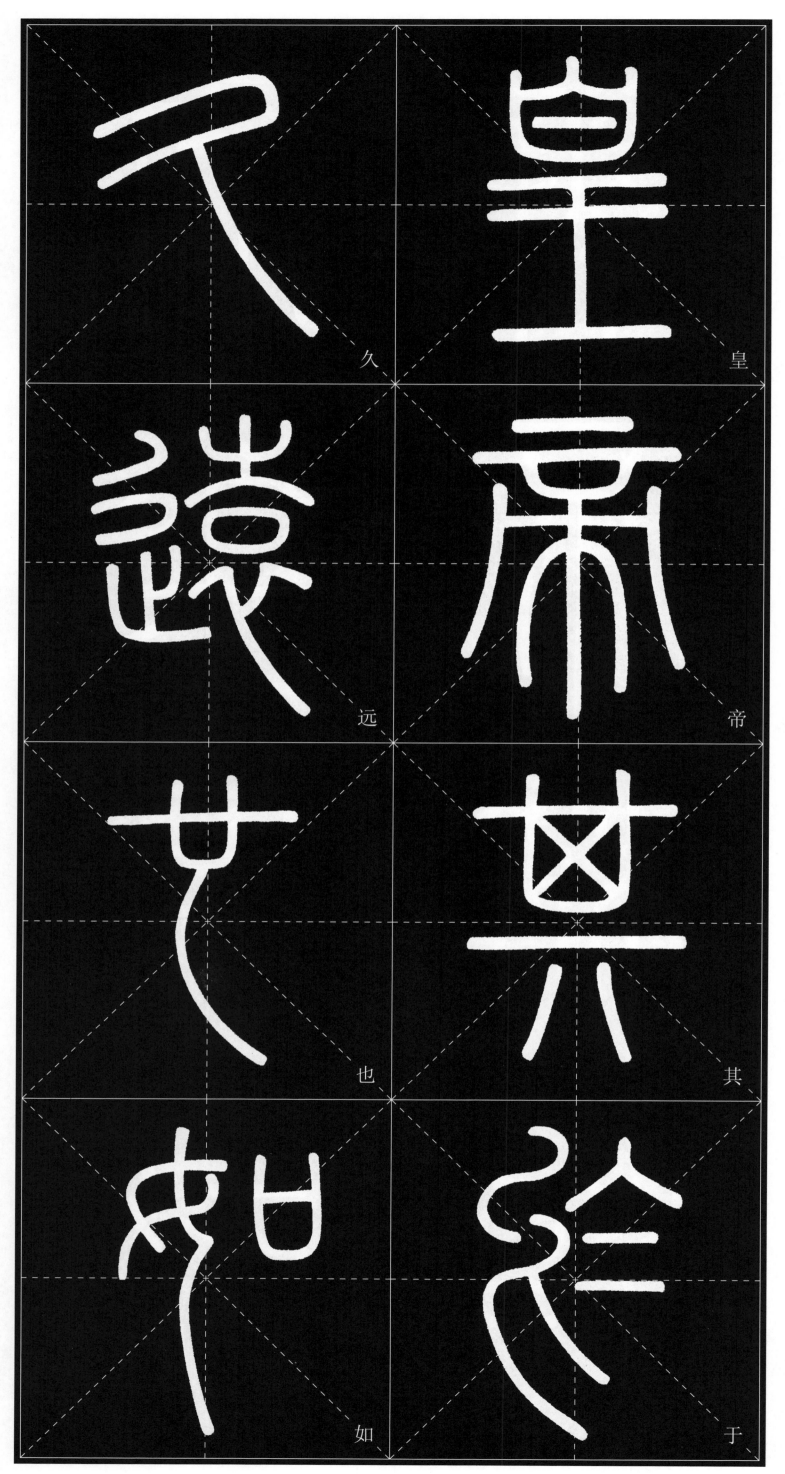

久 远 也 如 皇 帝 其 于

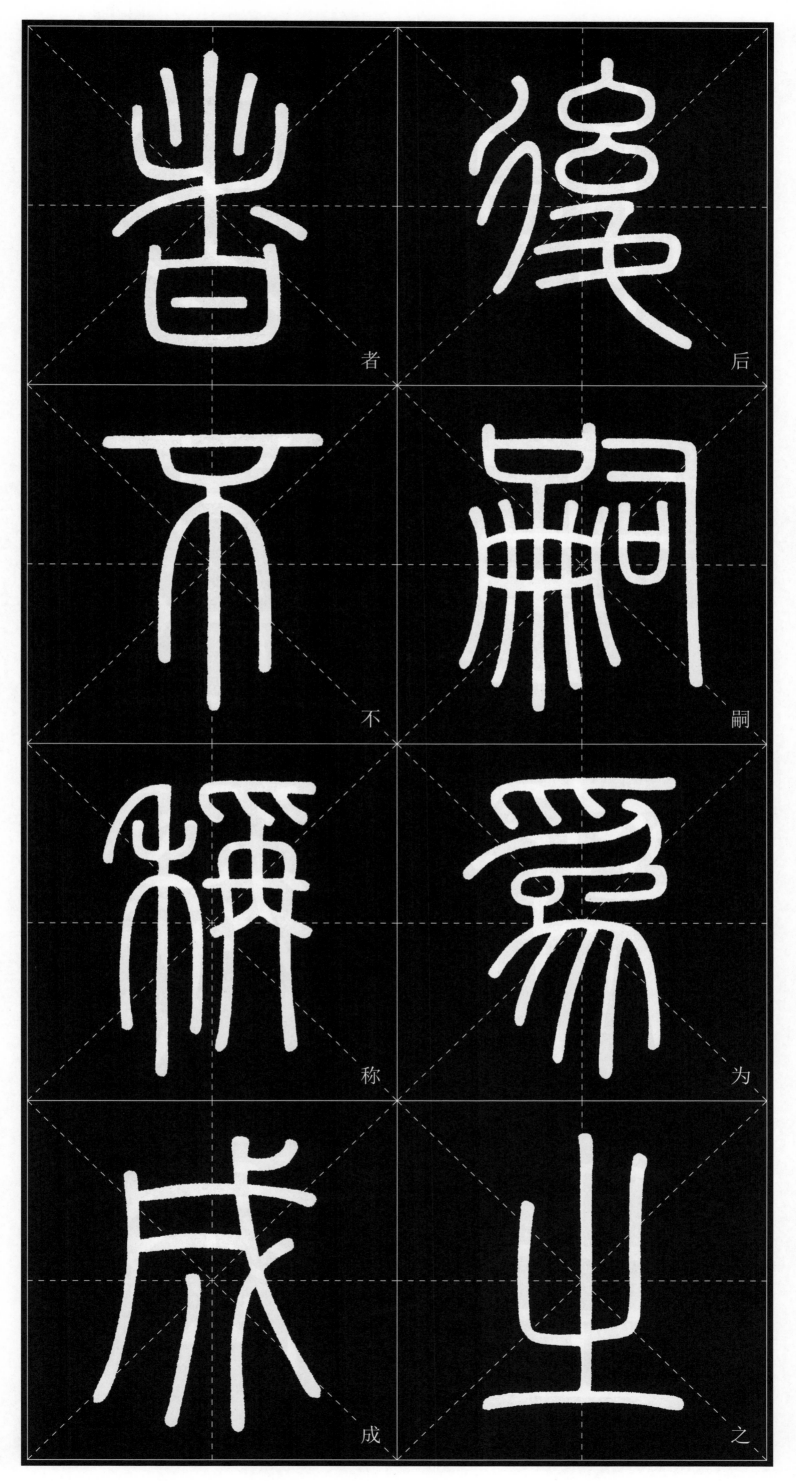

者　后

不　嗣

称　为

成　之

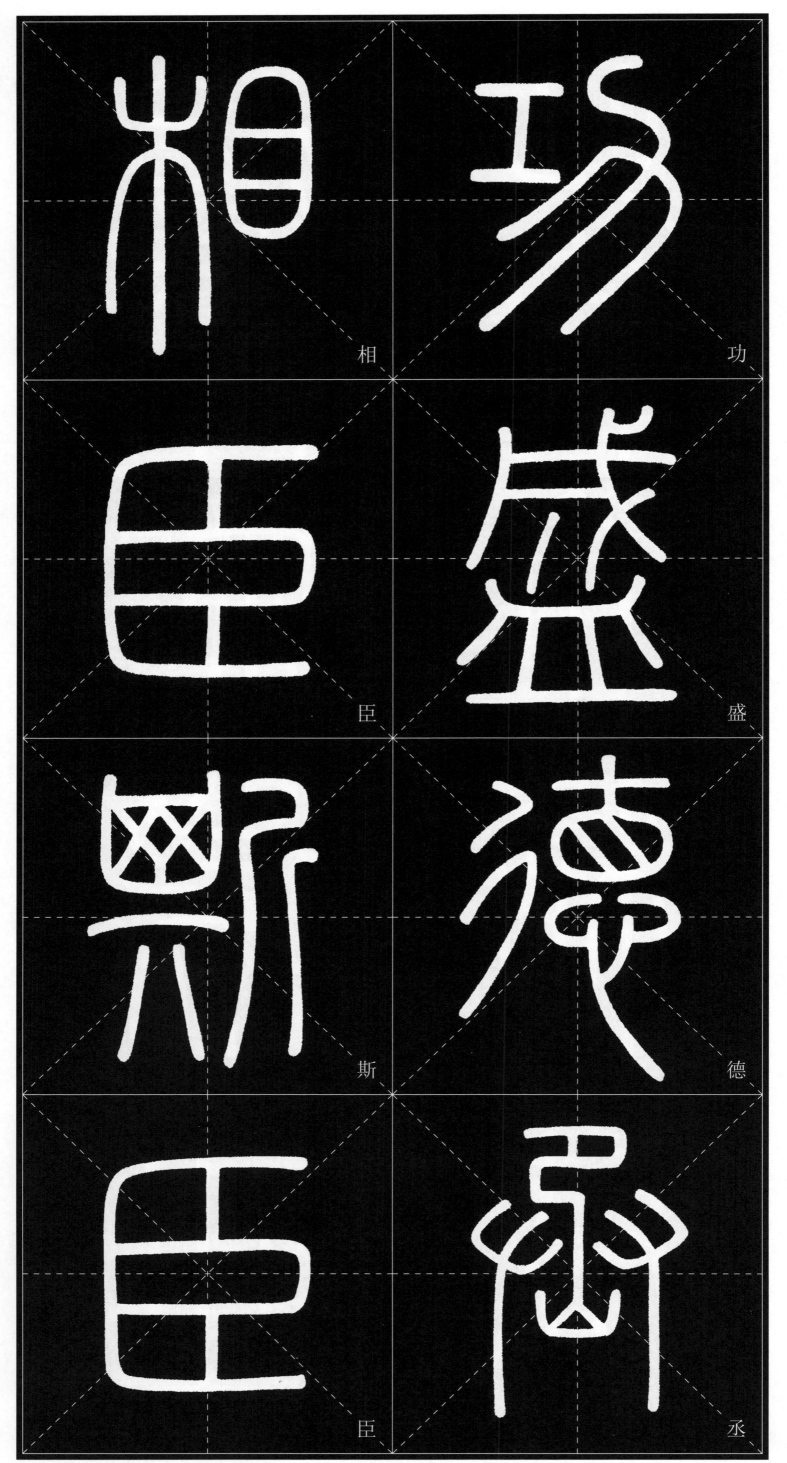

相

功

臣

盛

斯

德

臣

丞

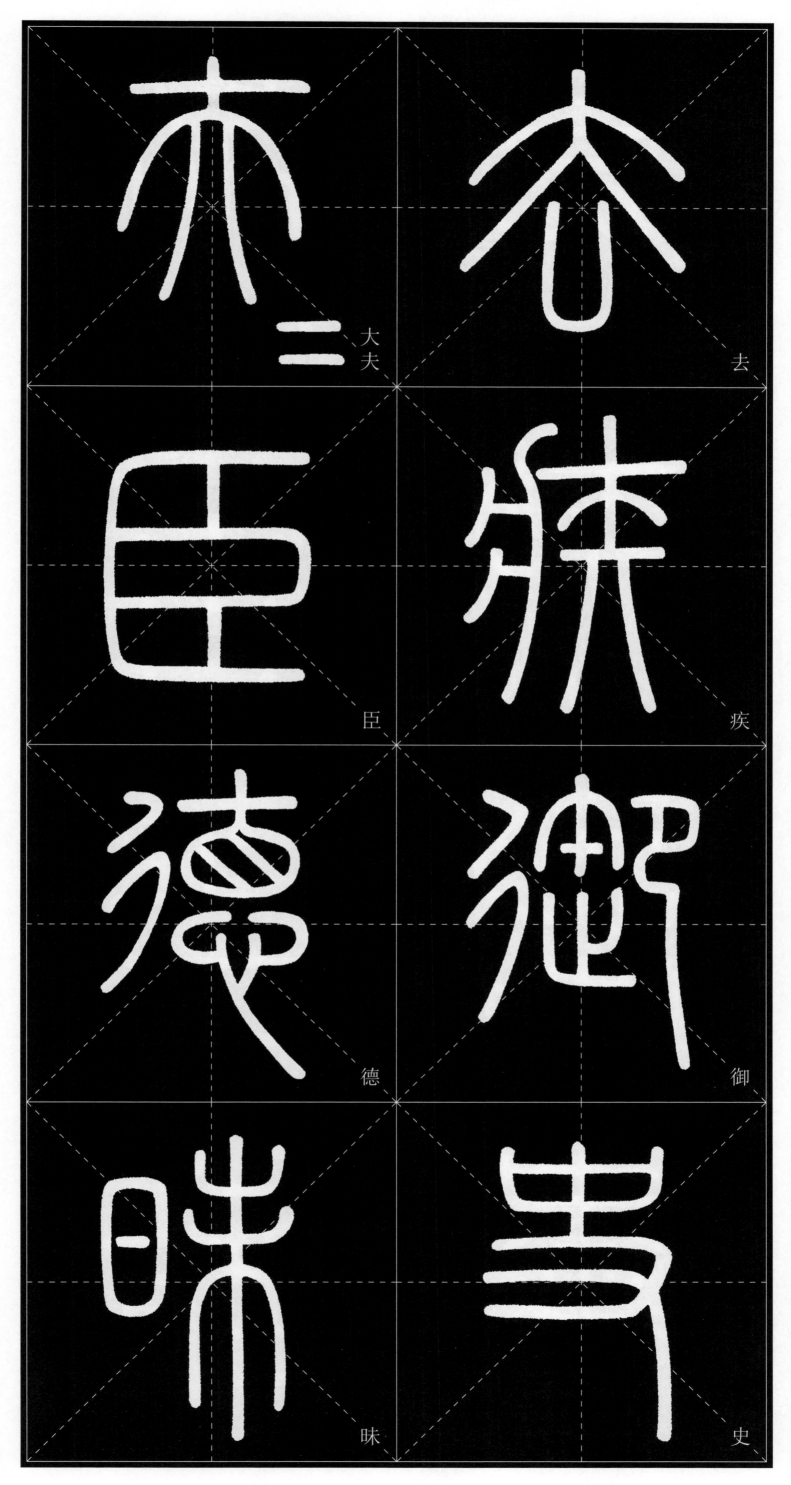

大夫
二
去
臣
疾
德
御
昧
史

33

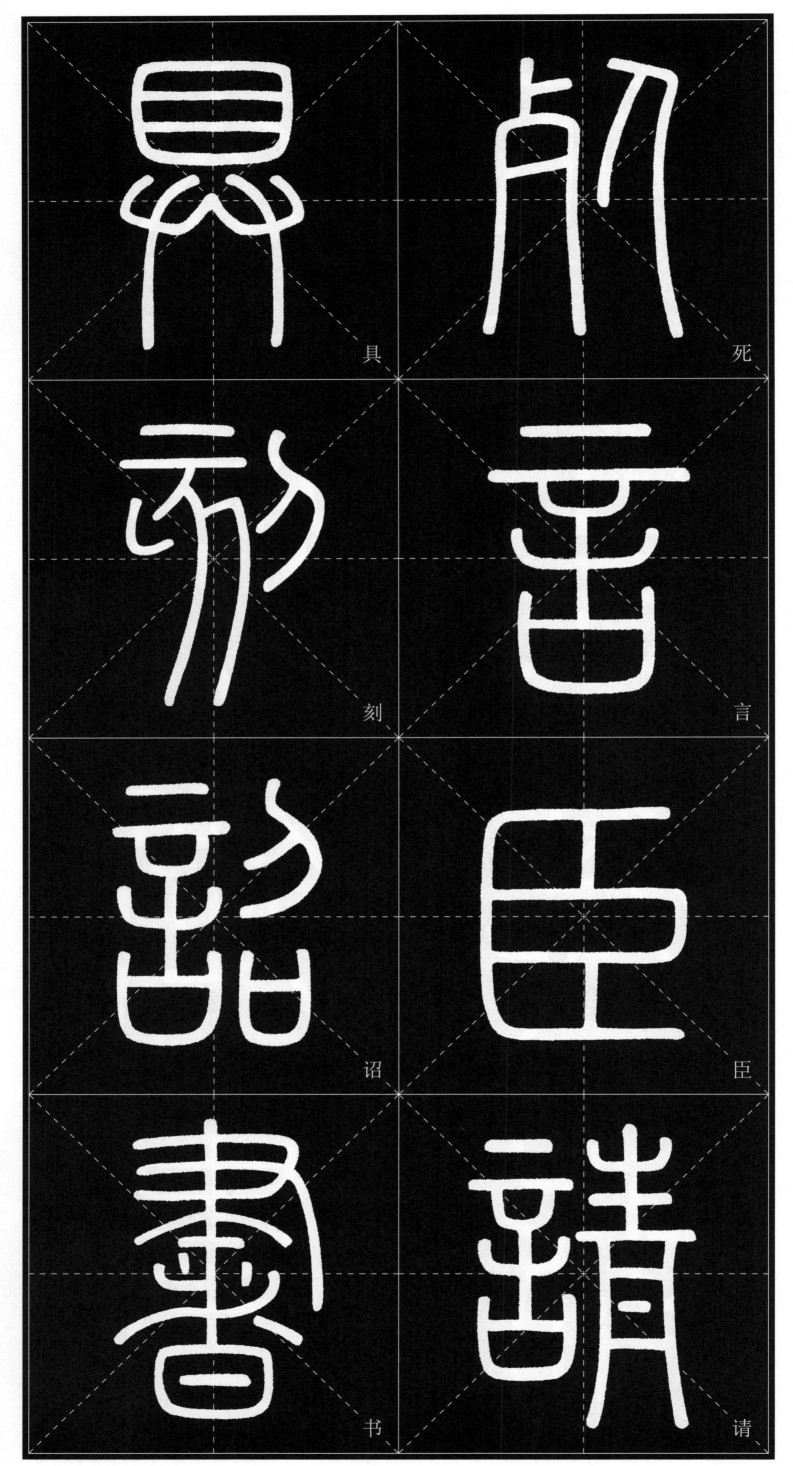

具

死

刻

言

诏

臣

书

请

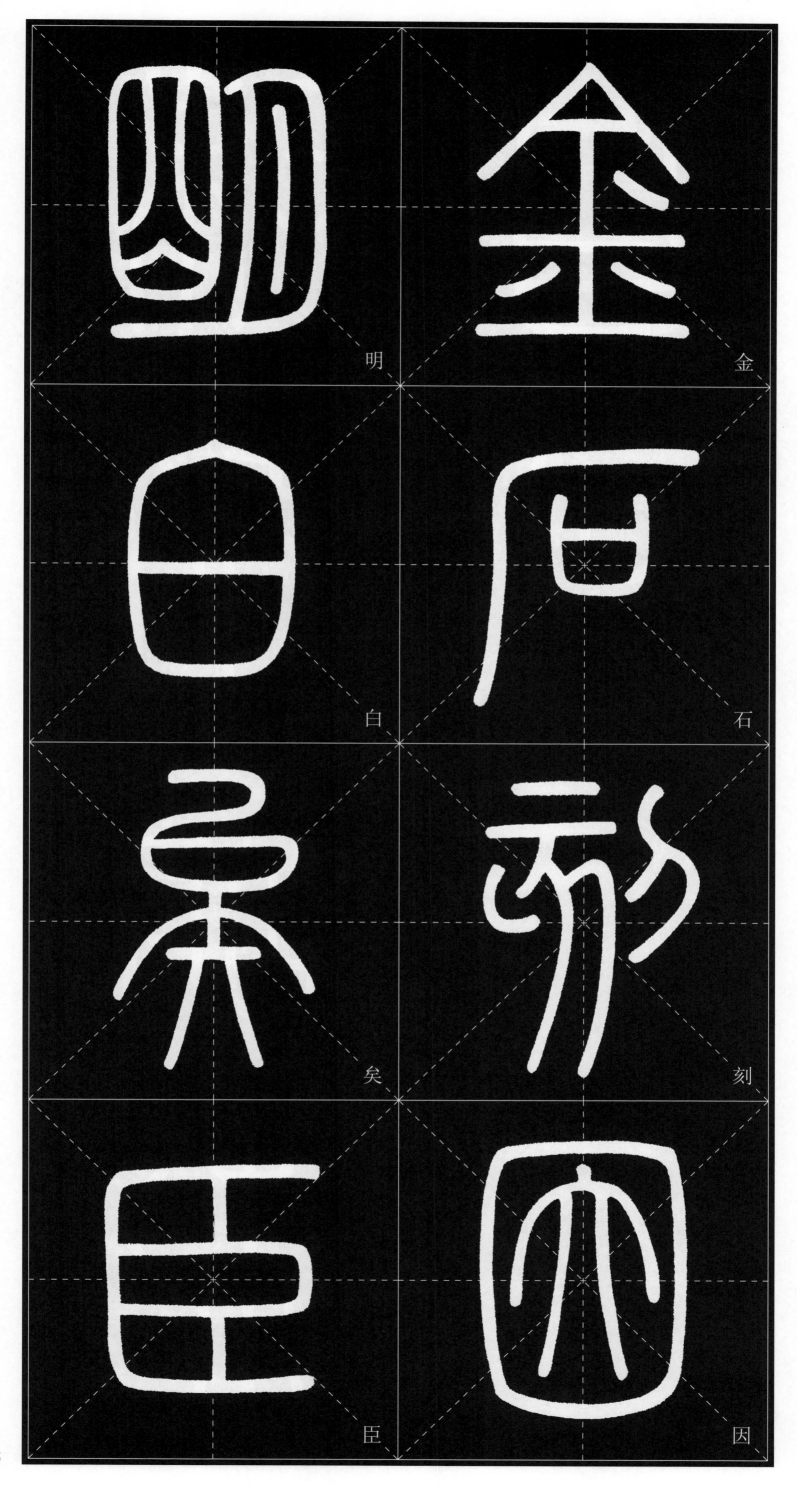

明　金

白　石

矣　刻

臣　因

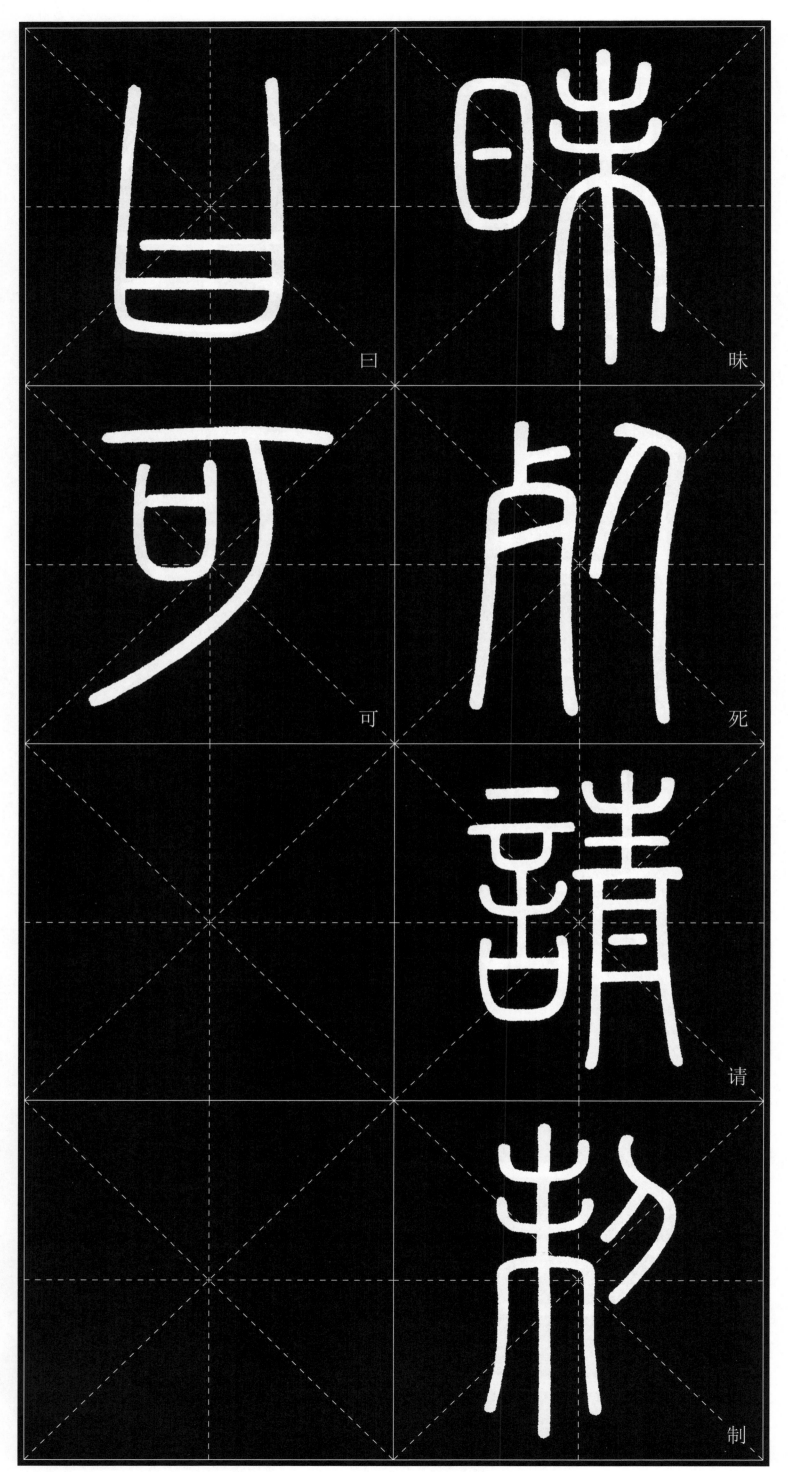

曰

昧

可

死

请

制

临创指南

（一）基本常识

"工欲善其事，必先利其器。"笔、墨、纸、砚是中国书法的传统工具，想要进行书法实践，首先需要对它们有个初步了解。

笔：根据考古的发现，在距今约 7000 年的磁山文化遗址和大地湾文化遗址中就已发现用毛笔绘画的痕迹，毛笔也伴随着中国书画艺术从肇始到成熟。毛笔分为硬毫、软毫、兼毫。硬毫，以黄鼠狼尾毛制成的狼毫为主，弹性强。软毫，以羊毫为主，弹性弱。兼毫，由硬毫与软毫配制而成，弹性适中，初学者宜用兼毫。挑选毛笔时要注意笔之"四德"——尖、齐、圆、健。"尖"就是笔锋尖锐；"齐"就是铺开后笔毛整齐；"圆"就是笔肚圆润；"健"就是弹性好。

墨：早在殷商时期，墨便开始作为绘画书写材料融入人们的生活中。在早期人们更多地使用石墨，后来由于制作技术的进步，烟墨逐渐占据主导地位。古人为了携带方便，用墨多以墨丸、墨锭等固体形态为主，研磨后使用。现代则多用瓶装墨汁。

纸：西汉已有纸的出现，在西汉之前尚未发现纸的生产与使用。书法用纸常用宣纸与毛边纸。宣纸分为生宣、半熟宣和熟宣。生宣吸水性好，熟宣吸水性差，半熟宣吸水性介于生宣、熟宣之间，初学书法一般宜用半熟宣。毛边纸分为手工制纸与机器制纸两种，手工制纸质地细腻，书写效果比机器制纸好。二者都可用于书法练习。

砚：俗称"砚台"，是中国书法、绘画研磨色料的工具，常见砚台多为石砚，也有其他材质制品。在距今约 6000 年的仰韶文化遗址中就发现有石砚。使用完砚台后应清洗干净，不用时可储存清水来保养。

书法的核心技术是对毛笔的运用，毛笔的执笔方法随着古人起居方式及家具形制的变迁而发生变化，同时，根据个人习惯，执笔方法也会有所差别。现代较常用的是五指执笔法——"擫、押、钩、格、抵"，五个手指各司其职，大拇指、食指、中指捏笔，无名指以指背抵住笔杆，小指抵无名指。书写时可以枕腕（即以左手背垫在右手腕下）、悬腕（肘挨桌面，而腕部悬空）或悬肘（手腕与肘部都离开桌面），根据字的大小和字体的不同而使用不同的姿势。

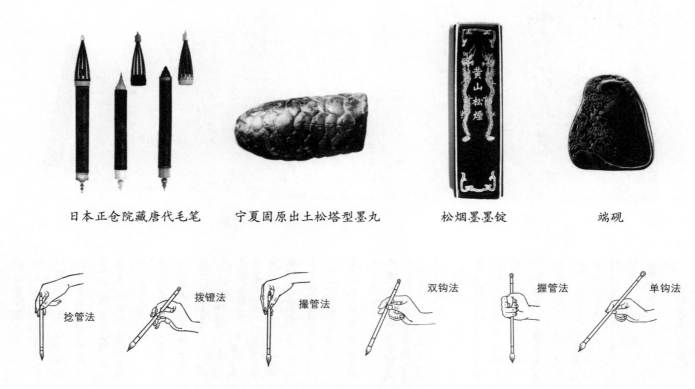

日本正仓院藏唐代毛笔　　宁夏固原出土松塔型墨丸　　松烟墨·墨锭　　端砚

捻管法　　拨镫法　　撮管法　　双钩法　　握管法　　单钩法

古人执笔图

五指执笔法　　　　枕腕　　　　悬腕　　　　悬肘

（二）作品形式

随着书法创作工具及材料的发展，书法作品也由方寸之间发展出了丰富的呈现形式。现在最常见的书法作品形式有以下几种：

斗方：以前人们把长宽均为一尺左右的方形书法作品称为斗方，现在则把长宽比例相等、呈正方形的作品称为斗方。斗方既可装裱为立轴，也可装在镜框中悬挂。

册页：把多张小幅书画作品，或由整幅作品剪切成的多张单页，装裱成折叠相连的硬片，加上封面形成书册。册页也称"册"。

手卷：可卷成筒状的书画作品，长度可达数米，又称"长卷""横卷"。

条幅：也称"直幅""挂轴"，指窄而长的独幅作品。

条屏：由两幅以上的条幅组成，一般为偶数，如四条屏、六条屏、八条屏等。

横幅：也称"横批"，多用于题写斋房店面、厅堂楼阁、庙宇台观的名称。经过镌刻制作，即为匾额。

对联：作为书法作品的对联可以分书于两张纸上，也可以写在一张纸上，要求上下联风格保持一致。长联多写成双行或多行相对，上联从右往左，下联从左往右，这样的对联也叫作"龙门对"。

扇面：扇面是圆形或扇形的书画作品形式，分为折扇扇面和团扇扇面两种。折扇，又称"聚头扇""折叠扇"。古代文人在折扇上作书画，或自用，或互相赠送，逐渐发展成一种书画样式。团扇，也叫"纨扇""宫扇"，其材料通常是细绢，多为圆形，也有椭圆形。

中堂：也称"全幅"，因悬挂在中式房间的厅堂正中而得名，往往尺幅较大，两侧常配有一副对联。

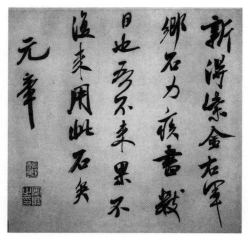

斗方

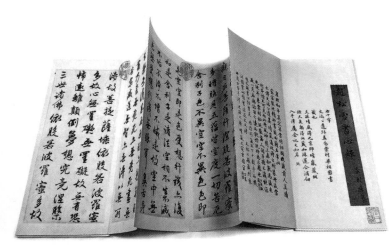

册页

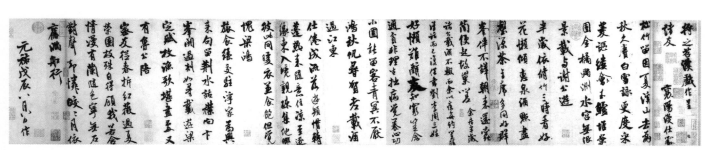

手卷

条幅　　　　　　　　　条屏

横幅

对联（七言对联）　　　　对联（龙门对）

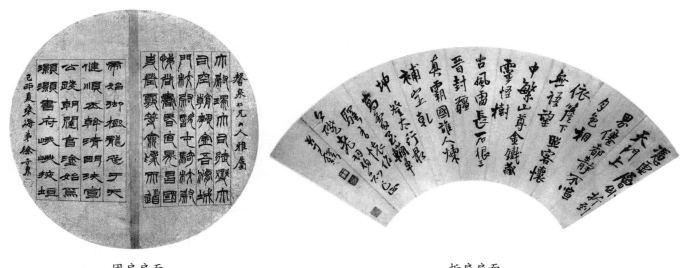

団扇扇面　　　　　　　　　　　　折扇扇面

中　堂

（三）作品构成

一幅完整的书法作品，包括正文、落款、印章三部分。

正文是书法作品的主体部分，按传统书写习惯，应从上到下、从右到左依次书写。书写时，作品中每个字的写法都要准确无误，不仅要明辨字形的繁简异同，异体字的写法也要有出处，有来历。最忌混淆字形，妄自生造。

落款的字要比正文的字小一些。根据章法的需要，落款的字数可多可少，通常写篇名、时间、地点、书写者姓名和对正文的议论、感想等内容。

写完作品要钤盖印章，印章既用来表明作者身份，也有美化作品的功能。印章根据印文凸起或凹下分为朱文（阳文）和白文（阴文），按内容分为名章和闲章。名章

内容为书家的姓名、字号等，一般为正方形。闲章内容多为名言、名句、年代等，用以体现书家的志向、情趣，形状多样，不拘一格。名章须用在款尾，即一幅作品最后收尾的地方，闲章则可根据章法安排点缀在不同位置。

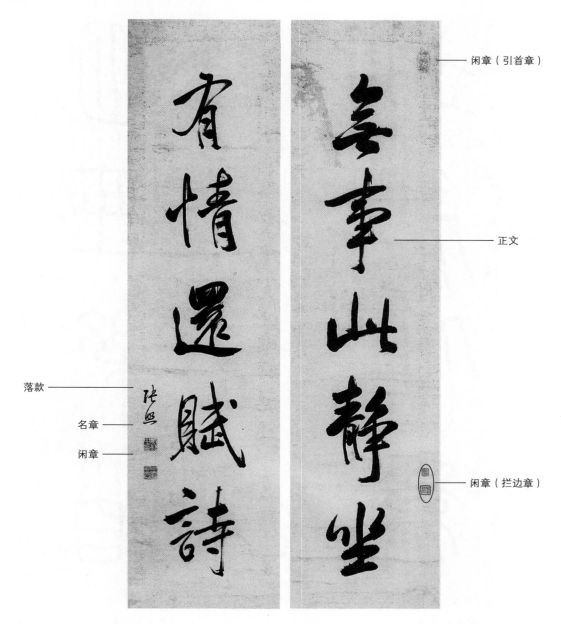

张照作品

（四）章法布局

书法中的章法是指将点画、结构、墨色等一系列书法元素有机组合成一个整体，并赋予其艺术魅力。单个字的点画结构，称为"小章法"；行与行之间的关系和整幅作品的布局，称为"大章法"。作品的章法布局多种多样，好的作品必须实现大、小章法的和谐统一，能够体现出匠心之趣与天然之美。章法安排需要注意以下三点：

依文定版。根据书写内容及字数确定书写材料的大小、规格、数量。若纸小字密，会显得局促、拥挤；若纸大字稀，则显得空疏、零散。正文字数较多时，尤其应该仔细计算，找出最佳布局方式。作品正文四周留白，讲究上留天、下留地，四旁气息相通。还应留出落款、钤印的位置。

首字为则。作品的第一个字为全篇章法确定了基调。其点画、结体、姿态、墨色，为后面所有字的风格和变化确立了规则，是统领全篇的标准，是作品章法的关键。

行气贯通。书写者需要通过字形的变化，以及字与字之间疏密、开合、错落等空间关系的变化，使作品整体流畅、和谐，气脉贯通。要注意避免字形雷同，排列刻板。

（五）集字作品示范

条幅：有所作为

横幅：金石之乐

条幅：明经乐道

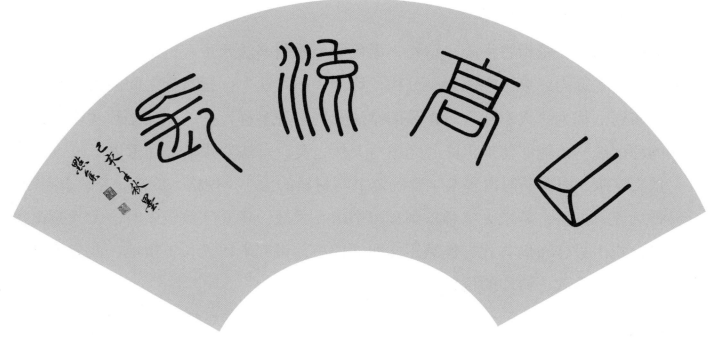

扇面：山高流长

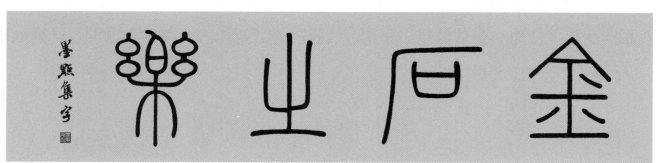

横幅：金石之乐

横幅：德成言立

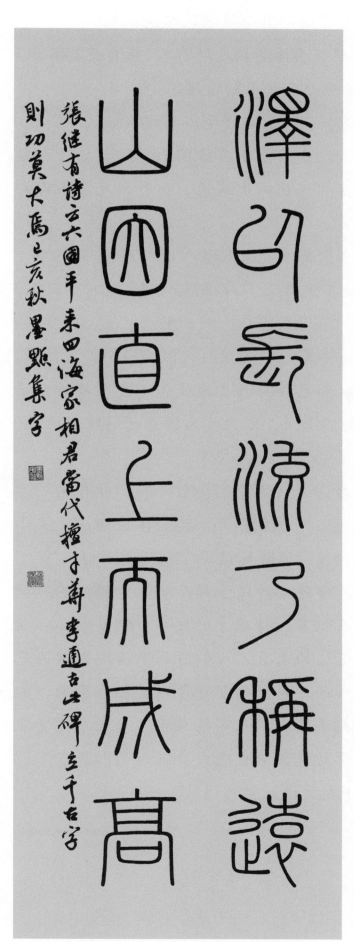 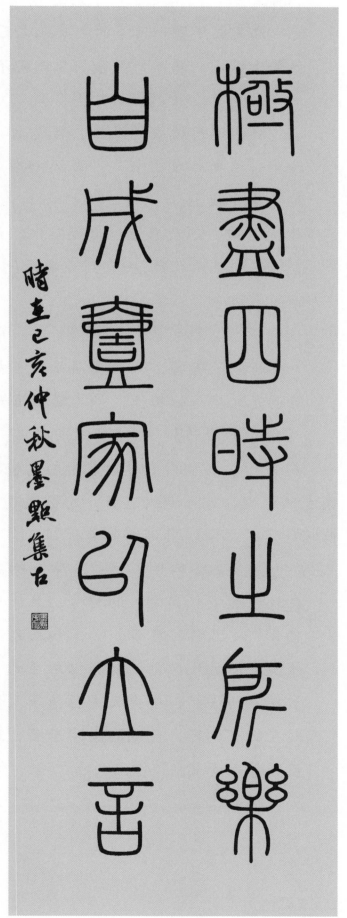

对联：泽以长流乃称远，山因直上而成高　　　对联：极尽四时之所乐，自成一家以立言

《峄山碑》原文与译文

【秦始皇刻辞】

皇帝立国，维初在昔，嗣世称王。讨伐乱逆，威动四极，武义直方。

　　始皇帝现在建立了统一的帝国，而在当初他只是承袭了诸侯国的王位。他率兵讨伐割据为乱的各个国家，威震四方，发动的都是正义的战争。

戎臣奉诏，经时不久，灭六暴强。廿有六年，上荐高号，孝道显明。

　　将领们遵奉他的号令，没过多久就诛灭了残暴的六国。秦王政二十六年，群臣进谏请求他使用"皇帝"之号，以此来彰显他继承的祖先之道。

既献泰成，乃降专惠，亲巡远方。登于绎山，群臣从者，咸思攸长。

　　他完成了统一天下的大功业之后，就将恩泽普施给所有人，亲自视察各地。他登上峄山，跟随他而来的臣属都不禁生起了悠长的情思。

追念乱世，分土建邦，以开争理。功战日作，流血于野，自泰古始。

　　他们追想过去的乱世，就是因为土地分封给了各诸侯王，所以才会引起纷争。这也让攻击与战斗每天都在发生，人民血流遍地，这种情况从上古的时候就开始了。

世无万数，陁及五帝，莫能禁止。乃今皇帝，壹家天下，兵不复起。

　　经过了无数代，一直到五帝时代，还不能禁止。如今的始皇帝，统一了天下，不再有战争。

灾害灭除，黔首康定，利泽长久。群臣诵略，刻此乐石，以著经纪。

　　消灭了灾害，百姓安居乐业，福祉和恩泽将长久地流传下去。群臣大略陈述了始皇帝的功德，将其刻在精美的石头上，以此作为国家的纲纪。

【秦二世诏书】

皇帝曰："金石刻尽始皇帝所为也。今袭号，而金石刻辞不称'始皇帝'。其于久远也，如后嗣为之者，不称成功盛德。"丞相臣斯、臣去疾、御史大夫臣德昧死言："臣请具刻诏书金石刻，因明白矣。臣昧死请。"制曰："可。"

　　皇帝（秦二世）说："所有铜器、碑碣上的文字都是始皇帝镌刻的。现在我承袭了'皇帝'的称号，然而所有铜器、碑碣上的文字中都没有称'始皇帝'（只称'皇帝'），如果到了遥远的未来，人们看到了碑文会以为是始皇帝的后代所刻，就难以彰显始皇帝的丰功伟绩了。"左丞相臣李斯、右丞相臣冯去疾、御史大夫臣德等人冒死进言："臣等请求将这篇诏书完整地刻在所有铜器、碑碣的文字后面，这样就能让后世明白金石刻的归属者了。臣等冒死请求。"皇帝（秦二世）发下制文说："可以。"

《峄山碑》全文笔顺图

本章收录《峄山碑》中所有不重复的单字 160 个，并标注其篆书笔顺，再按其对应简化字的笔画数从少到多进行排序，见以下单字检索表。

篆书的笔顺通常没有严格的要求，为求统一，本章的单字笔顺大体按照"先横后竖、先中间后两边、先外边后里边"的书写规律标注，可供读者参考，具体写法则可根据实际字形进行适当调整。

两画
46 页

乃
乃（迺）

三画
46 页

于
于（於）
土 下 大 万 上 山 久 及 义 之 也

四画
47–48 页

王 开 天 专 廿 五 不 无 止 日 曰 长 分 今 从

六 方 为 书 以

五画
48 页

去 世 古 功 可 石 灭 号 史 四 白 乐 立 讨 阤

六画
49–50 页

邦 戎 动 臣 在 有 而 死 成 此 因 年 伐

自 血 后 争 尽 丞 如 纪 巡

七画
50–51 页

远 孝 极 时 乱 利 兵 攸 作 言 灾 初 诏 矣

八画
51–52 页

奉 武 者 其 昔 直 具 国 明 制

所 金 念 刻 泽 定 降 始 建 经 绎

九画
52–53 页

荐 相 战 昧 显 思 咸 威 复 皇 追 亲 帝 首 逆 诵 既 除

十画
53–54 页

泰 起 莫 称

高 疾 害 家 流 请 能

十一画
54 页

理 著 盛 袭 野 略 康 维

十二画以上
54–55 页

壹 斯 惠 御 道 强 登 献 禁 嗣 辞 数 群 暴 德 黔

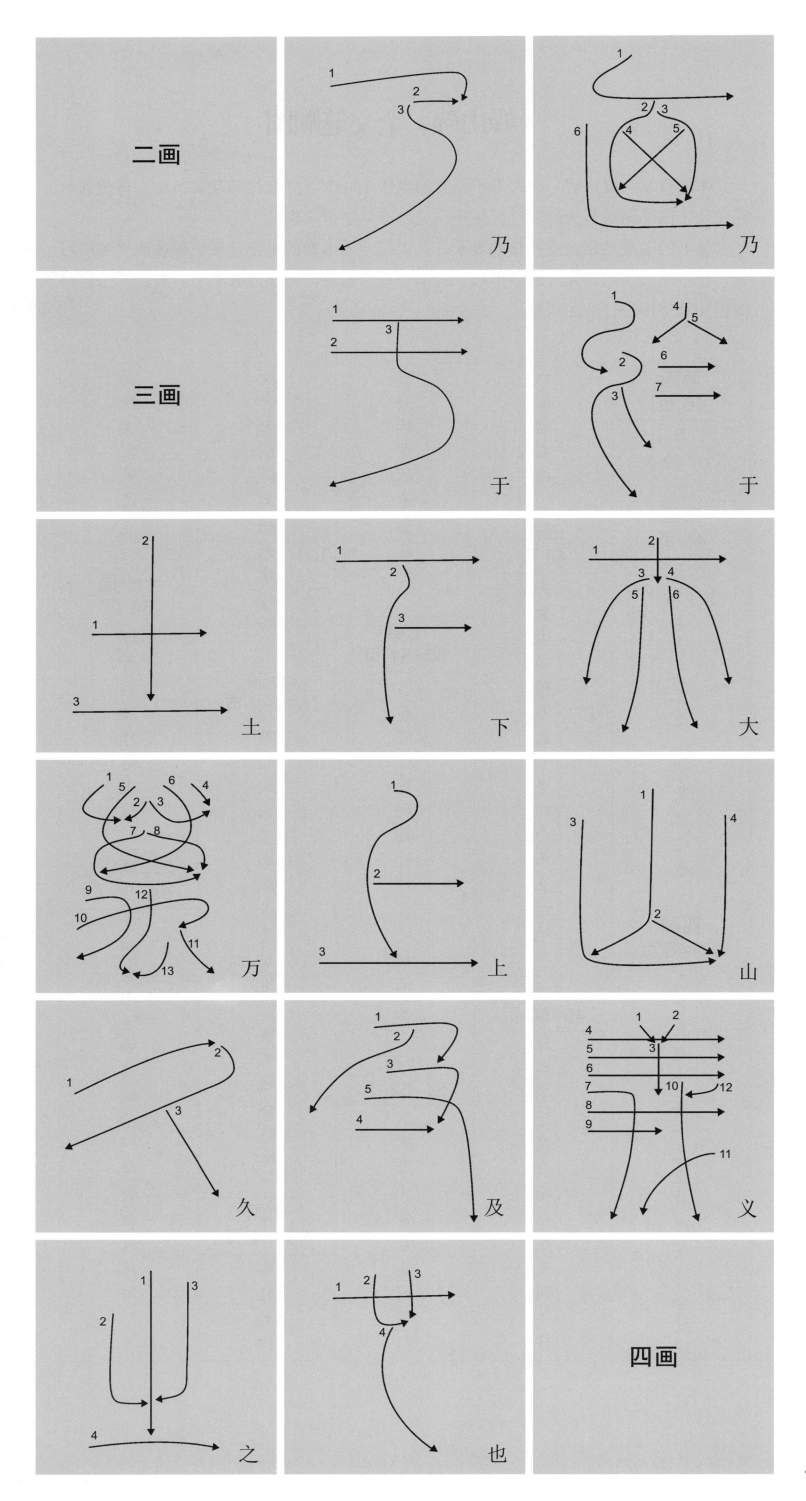

二画

乃

乃

三画

于

于

土

下

大

万

上

山

久

及

义

之

也

四画

46

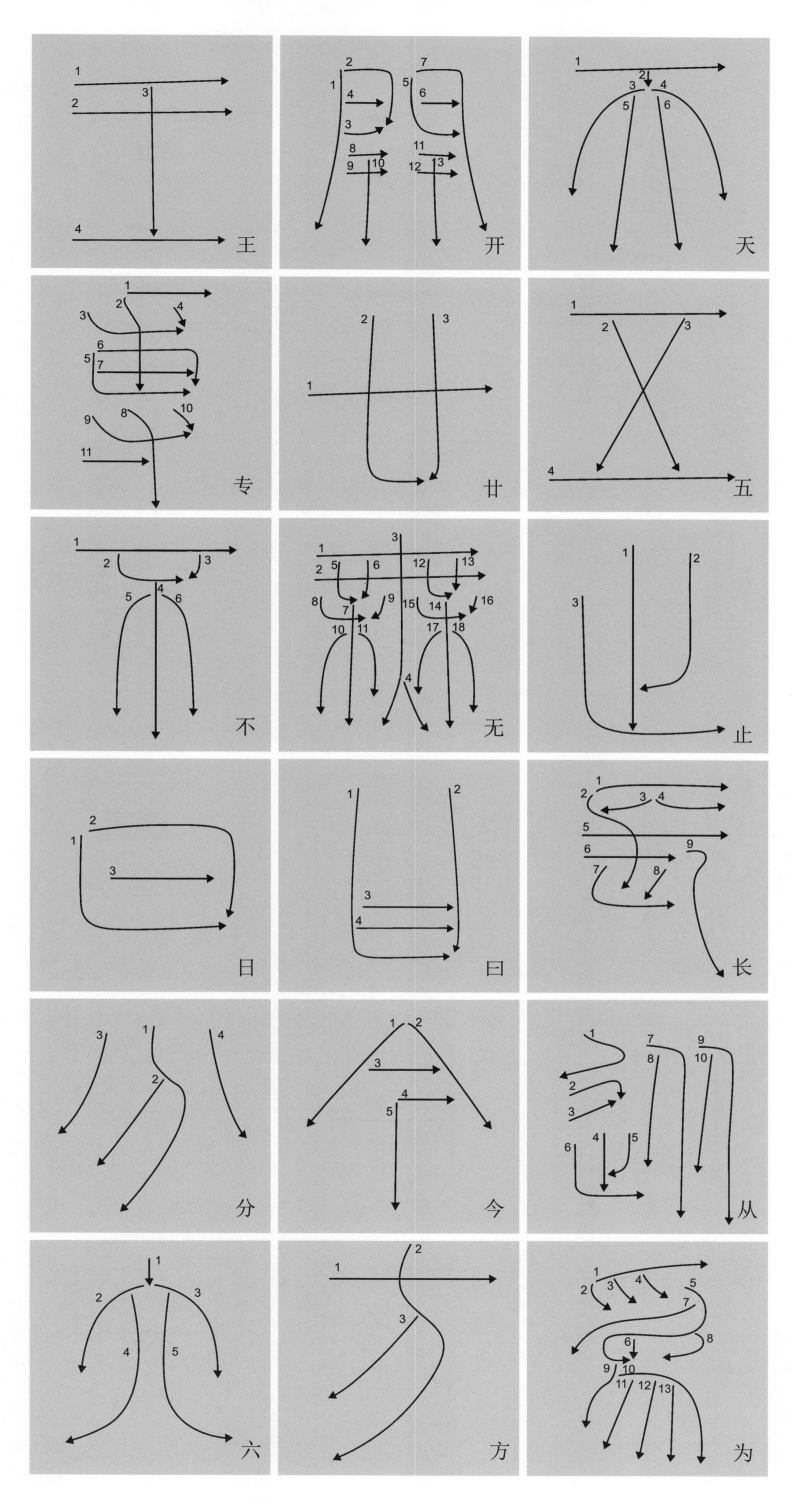

王　开　天
专　廿　五
不　无　止
日　曰　长
分　今　从
六　方　为

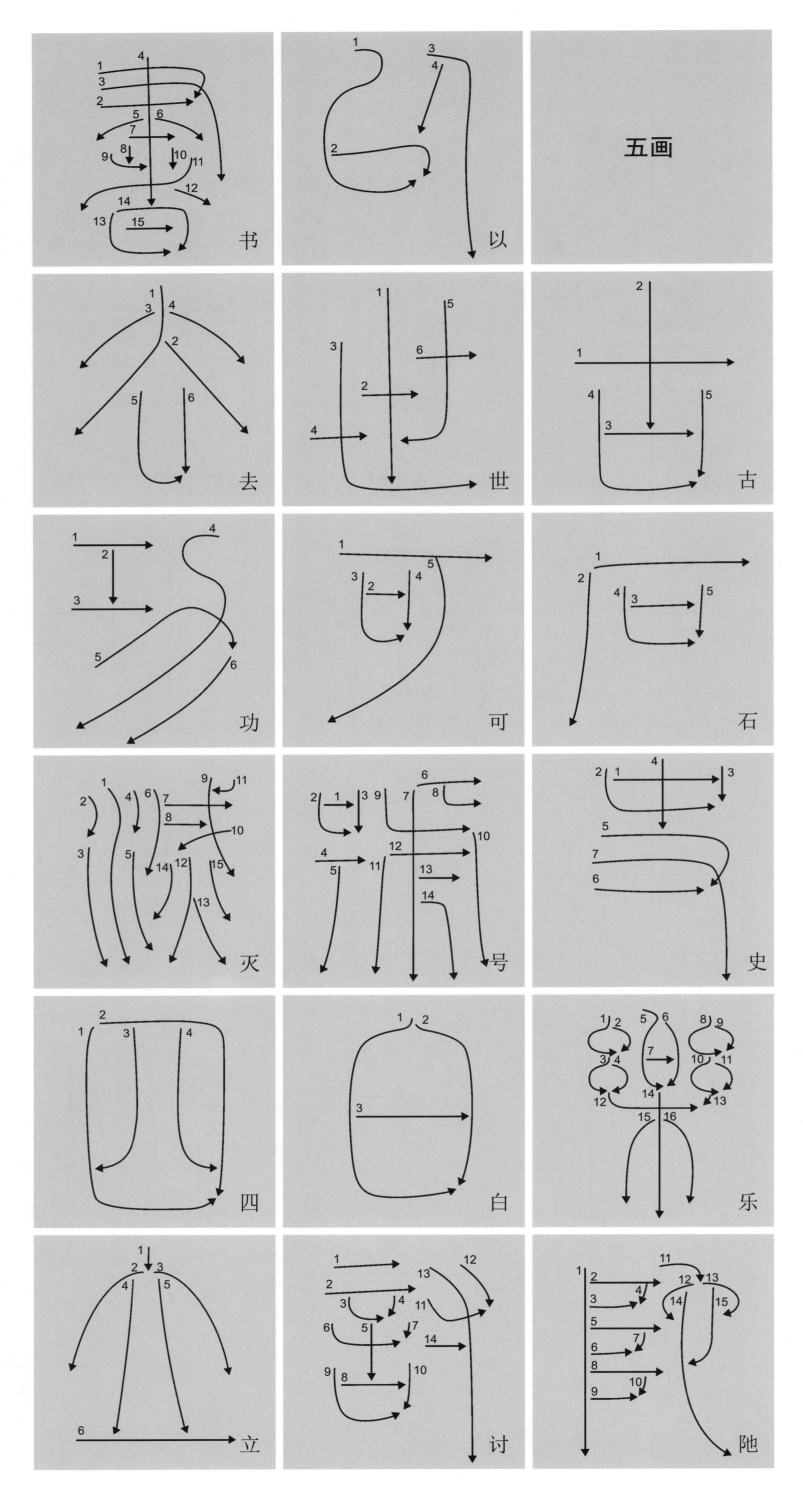

书 以 去 世 古 功 可 石 灭 号 史 四 白 乐 立 讨 阞

48

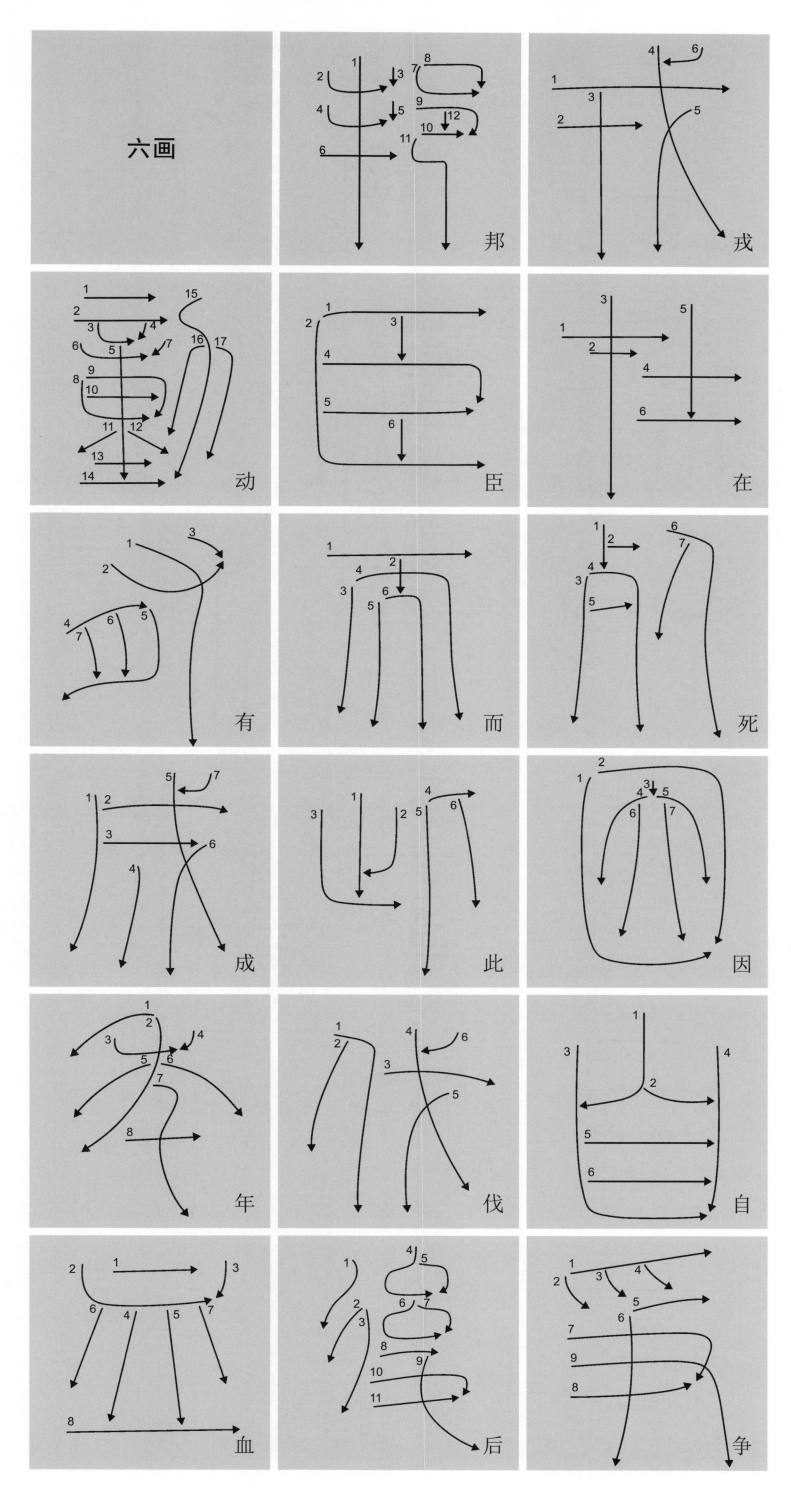

六画

邦

戒

动

臣

在

有

而

死

成

此

因

年

伐

自

血

后

争

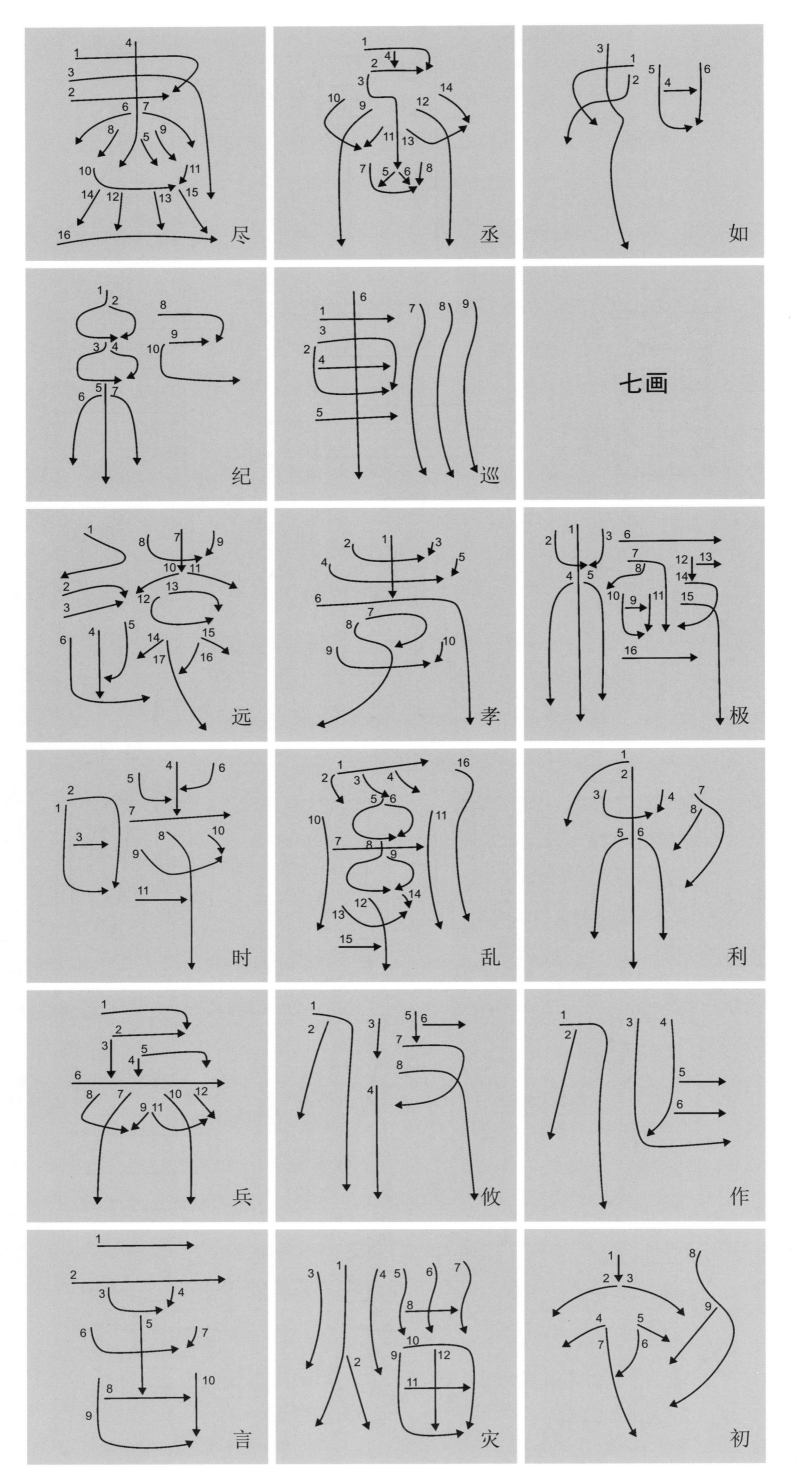

尽

丞

如

纪

巡

七画

远

孝

极

时

乱

利

兵

攸

作

言

灾

初

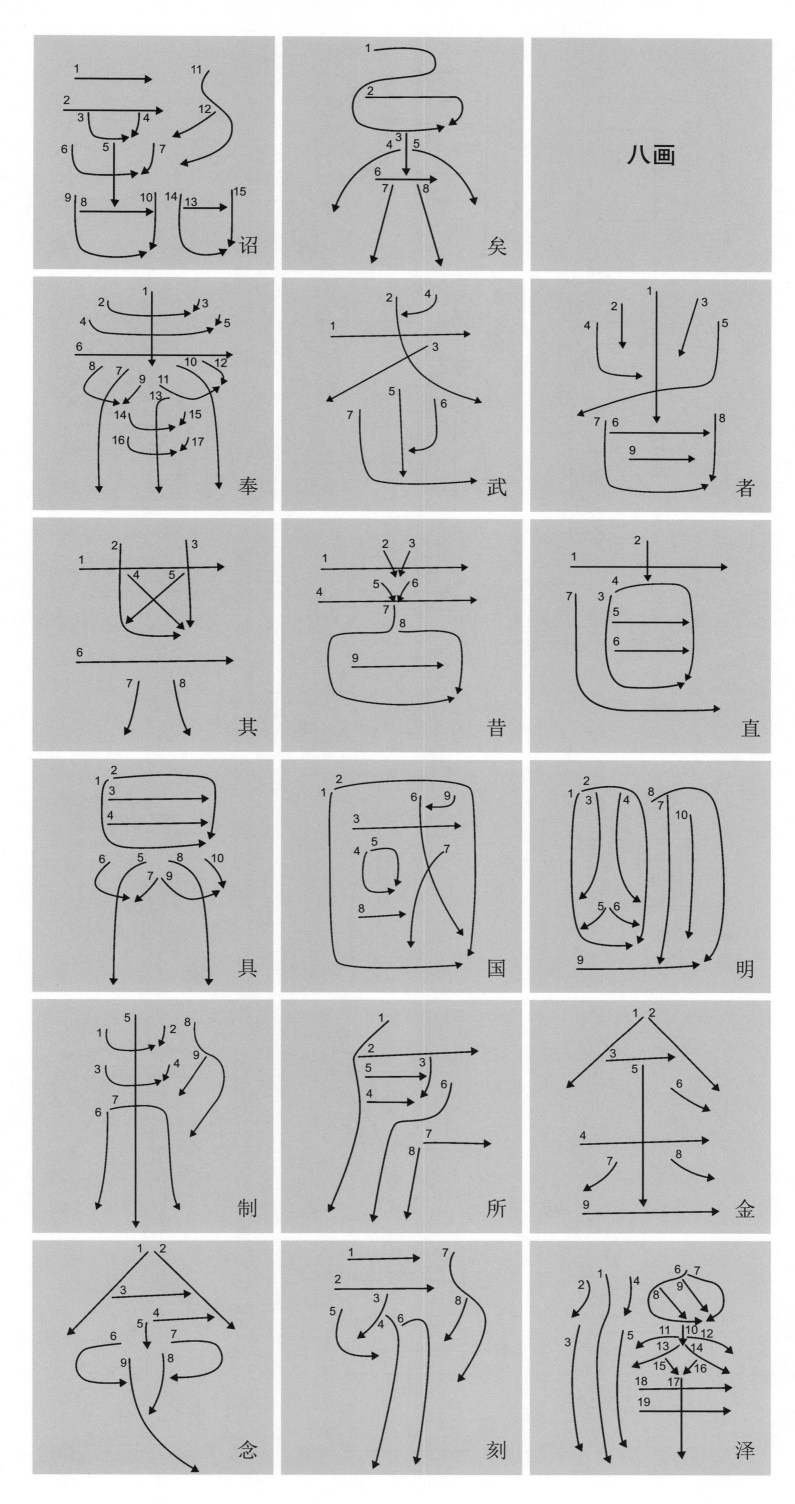

诏

矣

八画

奉

武

者

其

昔

直

具

国

明

制

所

金

念

刻

泽

51

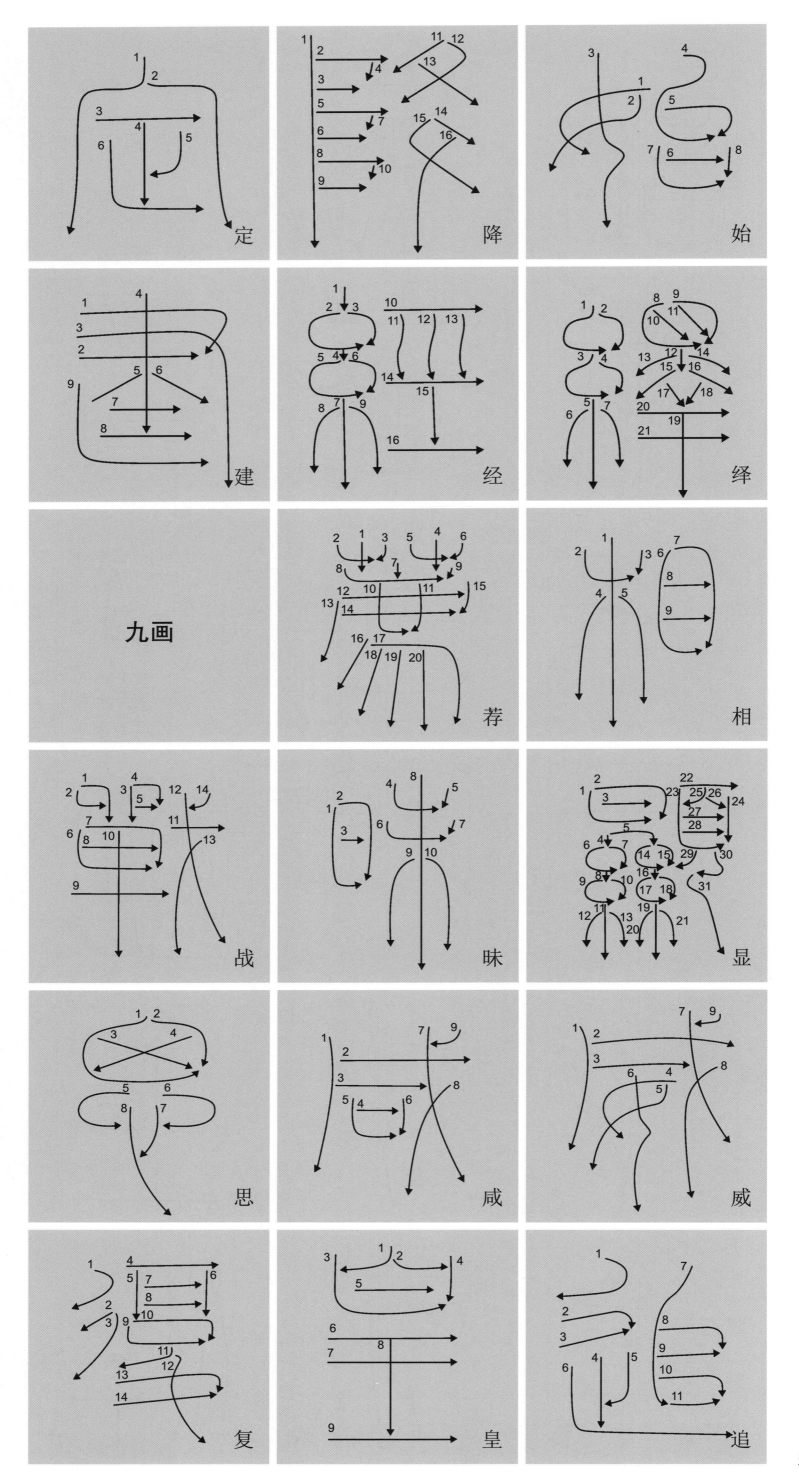

定

降

始

建

经

绎

九画

荐

相

战

昧

显

思

咸

威

复

皇

追

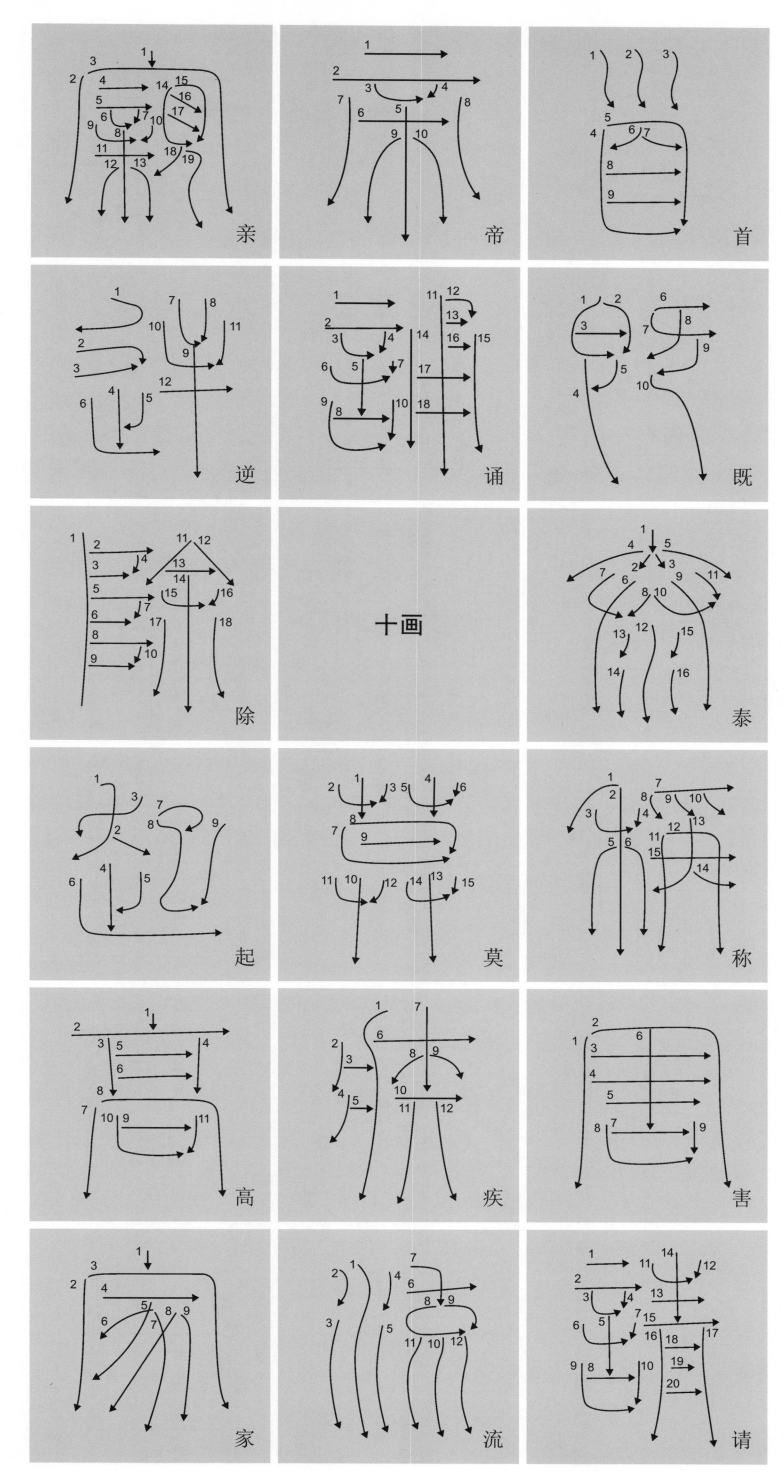

亲

帝

首

逆

诵

既

除

十画

泰

起

莫

称

高

疾

害

家

流

请

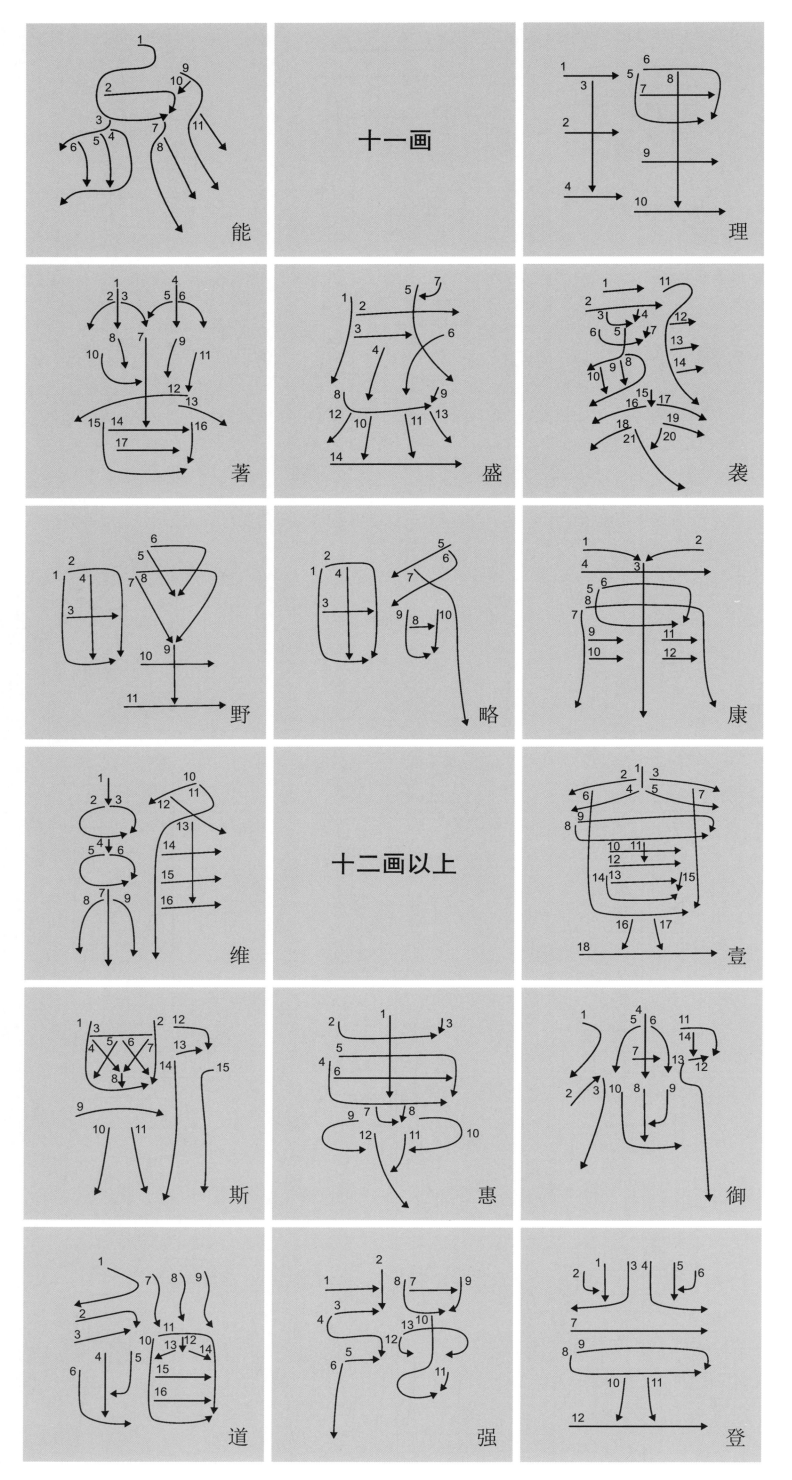

十一画

能

理

著

盛

袭

野

略

康

维

十二画以上

壹

斯

惠

御

道

强

登

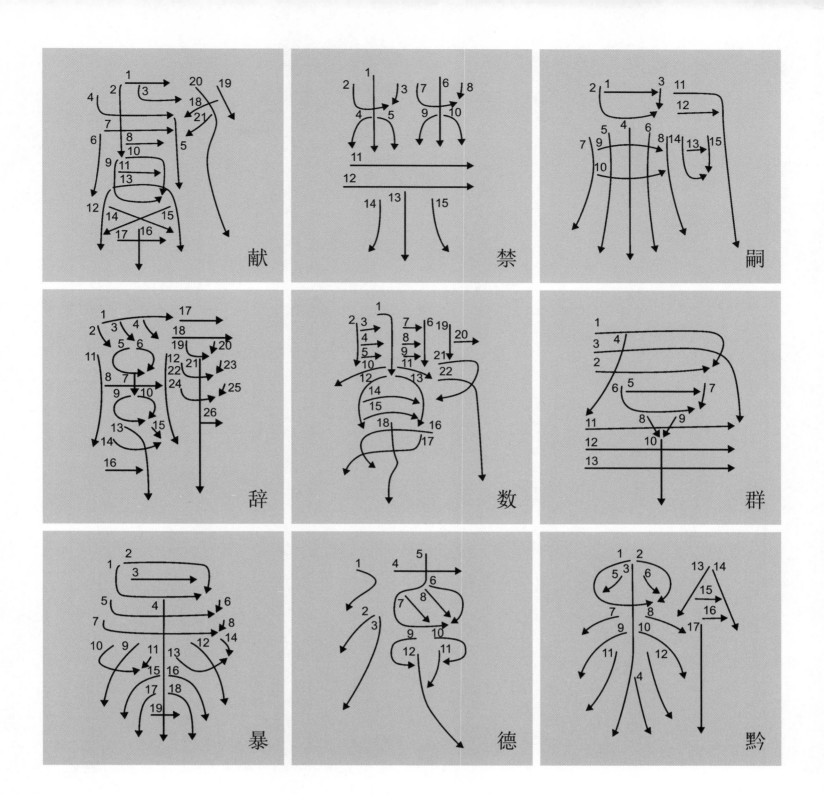